色鉛筆の
疊加魔法

從12色開始的
創作遊戲

ふじわらてるゑ

療癒系簡筆畫

帶給人怦然心動的能量

楓書坊

歡迎來到色鉛筆的彩繪世界。

生活中各式的常備物品，
也能夠積極活用色鉛筆稍加點綴。
親自動手設計瓶瓶罐罐的標籤，
想必會是一場愉快的彩繪之旅。

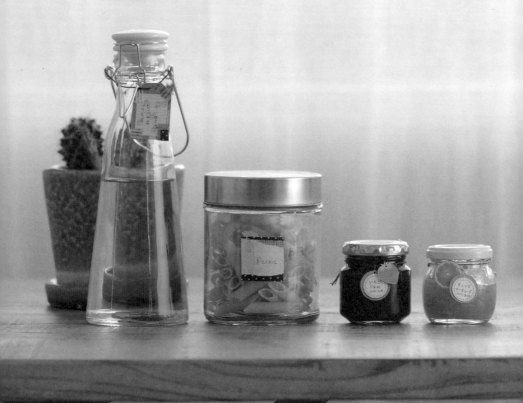

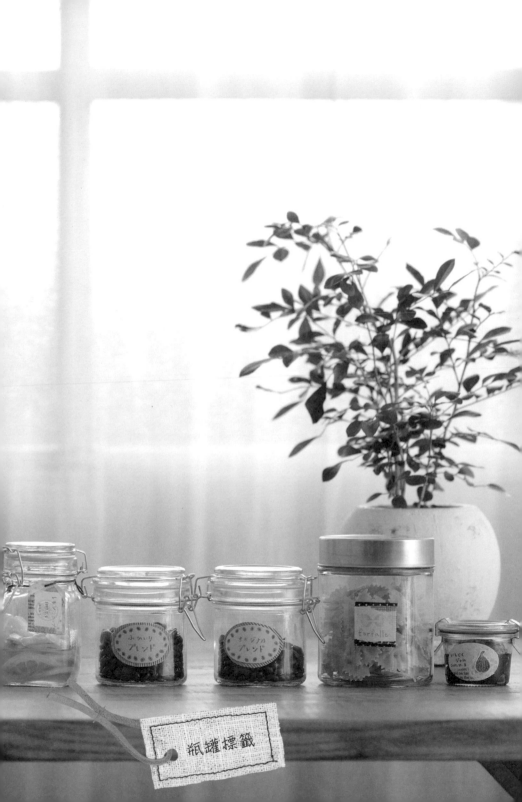

封面可以做成
這種形式

おいしいお店
memo

目 錄

第3章將會介紹
食譜的分類標籤。
淺顯易懂又方便！

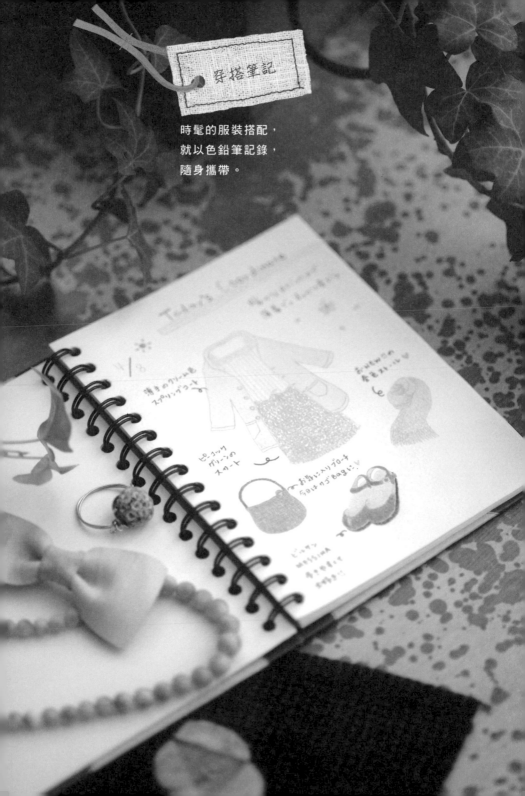

穿搭筆記

時髦的服裝搭配，
就以色鉛筆記錄，
隨身攜帶。

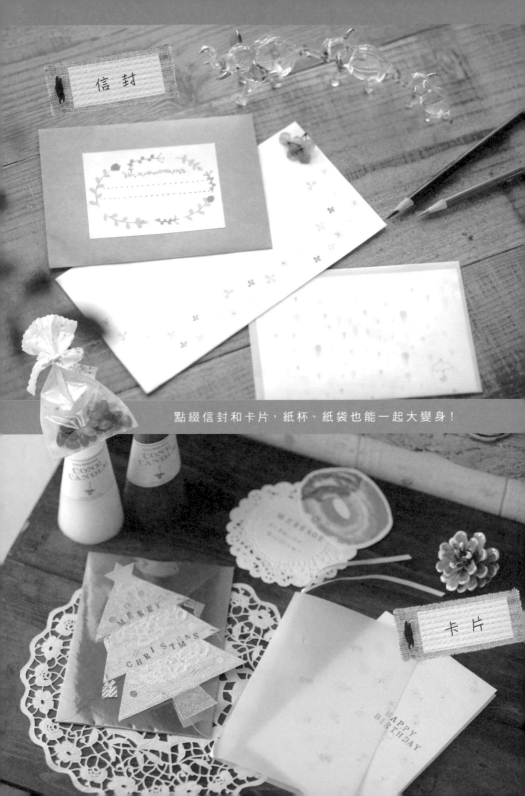

信封

點綴信封和卡片，紙杯、紙袋也能一起大變身！

卡片

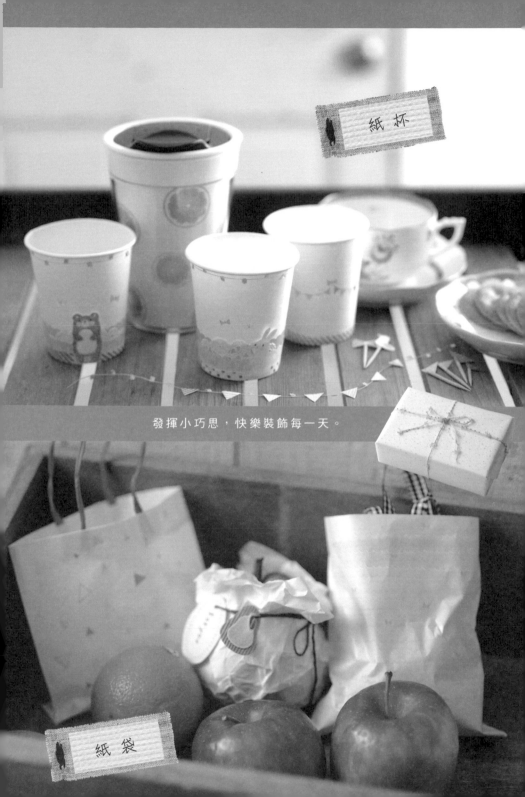

紙杯

發揮小巧思，快樂裝飾每一天。

紙袋

Pink

前言

我們周遭洋溢著許多色彩。

鳥兒鮮豔的羽毛、漸層分明的黃昏天空、

麵包剛出爐時的焦黃色澤……。

現代人生活匆匆，往往錯過眼前的五顏六色。

何不撥出工作餘暇，佇足欣賞未曾留意的色彩？

本書主軸旨在帶領讀者「享受色彩」。

以容易取得的12色彩色鉛筆為基礎，

逐步加入顏色變化，

為讀者介紹各種圖案與簡易畫法。

與其追求畫得「精細」、「生動」，

不如放慢腳步，欣賞身邊諸多的色彩，

憑直覺挑選顏色，下筆描繪、塗抹，

盡情嘗試任何顏色、任何筆法。

即使只是重複畫相同的圖案，

也能建構出多采多姿的插圖世界。

希望書中五彩繽紛的每一頁，

能讓各位讀者更加親近、體會色鉛筆彩繪的樂趣。

請翻開書頁，一起享受色彩之樂！

Blue

Orange

一起把玩
色彩吧！

Contents

chapter. 3　畫畫更多圖案

玩賞12色

隨手可得的12色鉛筆

相信有許多人讀幼稚園，甚至小學的時候，

一見到整套色鉛筆，就心兒怦怦跳、雀躍不已。

其實只用12色的色鉛筆，

也能描繪出多采多姿的絢麗世界。

首先，讓我們從輕鬆的塗鴉開始，

重新熟悉這基本的12種顏色吧。

製作試色表

本書所介紹的畫法，任何廠牌的色鉛筆都適用，

在此以三菱POLYCOLOR 12色鉛筆組作為範例。

首先，畫一張試色表，

實際瞧瞧手邊的12枝鉛筆究竟有哪些顏色。

只要用點力，塗一塗就可以了。

好多顏色呀
喵～

黃色

橙色

褐色

黃綠色

綠色

白色

粉紅色

紅色

紫色

水藍色

藍色

黑色

小教學 描繪各種線條

讓我們先從畫線開始吧！

無論哪種圖畫，都始於線條。

7條彩線疊在一起，就會變成彩虹；

線條還能組合出波浪與格紋。

單純的線條，也能成為美麗的畫作。

✳ **首先畫出一直線**

✳ **線條彎曲，畫一道彩虹**

✳ **畫畫看波浪**

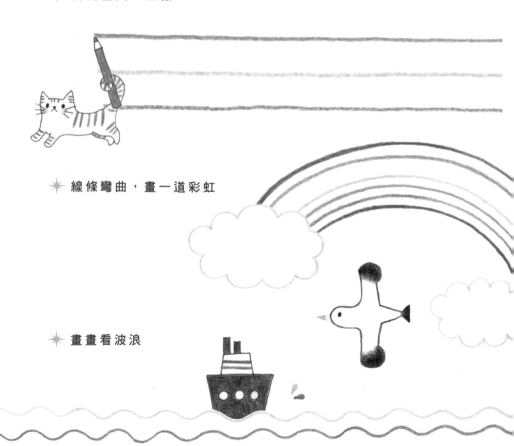

✸ **畫許多小點點**

只有線條
也能畫出
許多圖案喔！

✸ **加上一些圖案**

我身上的條紋
也是直條紋～

橫條紋

直條紋

格紋

小教學 描繪簡易圓形

轉轉筆，試著畫出一個圓圈圈。

把2、3個圓連在一起，

或是畫出大大小小的圓圈……。

也可以畫出許多圓圈，

當作下筆前的熱身喔。

✳ **圓圈連成串，變成線條**

✳ **浮在空中的圓圈**

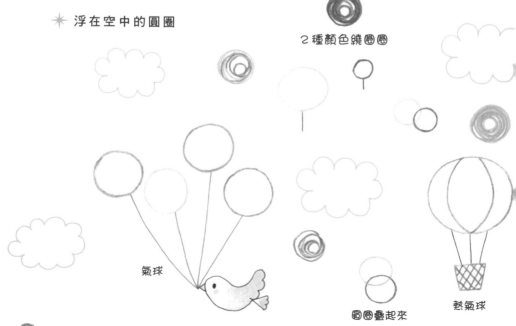

2種顏色繞圈圈

氣球

圓圈疊起來

熱氣球

✳ 圓圈組成各式圖案

一邊畫，
心中一邊默唸
「變圓吧、變圓吧」，
就能畫出漂亮的
圖形！

蝴蝶

花朵

櫻桃

葡萄

糰子

瓢蟲

鈕扣

眼鏡

畫出三角形與四邊形

□ ▽ □　□ ▽ □　□ ▽ □　□ ▽ □　□ ▽ □

熟悉畫圓後，繼續挑戰三角形和四邊形！

稍微改變大小和長度，

就能畫出各種造型的幾何圖案。

可以畫出越多的形狀，

筆下的插圖就更加多變了呢！

✴ **把三角形或四邊形並排，組成線條**

□ □

△ △ △ △ △ △ △ △ △ △ △ △ △

✴ **畫出各種形狀與大小的三角形、四邊形**

組合三角形或四邊形，變成插圖！

三角與四邊
可以組和出
千變萬化的
圖案！

房子

公事包

鉛筆

樹

蝴蝶領結
適合我嗎？

畫好一排
可愛的小屋了～

小教學 # 著色的小技巧

這次讓我們試著填色吧。

以下介紹各種不同的著色方法，

無論哪一種，關鍵都在於下筆力道。

讓我們小心調整力道的輕重，

製造出濃淡、寬窄等等著色效果。

✳ 著色法有很多種

短線

毛線圈

描出輪廓，
均勻著色

填滿小點點

來回塗色

填滿稍大
的圈圈

縱橫交錯
的短線

長短線相間

還有肉球著色法！

22

✳ 控制力道

筆觸有輕有重

筆觸重、顏色濃

同樣都是鳥，
改變筆觸力道，
看起來就
很不一樣！

筆觸輕、顏色淡

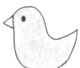

✳ 以單色塗出玻璃瓶的深淺

傾斜塗上淺色

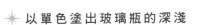

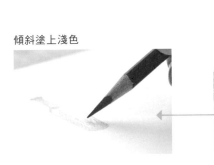

以普通握筆法製造深淺變化

✳ 試著挑戰其他的顏色

垂直加深顏色

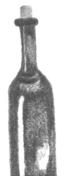

油墨紅

帕爾瑪堇色

孔雀藍

喜歡什麼顏色？ ①

黃色・橙色・褐色

我們來畫看看由以上3種顏色組成的圖案。

這3種顏色既明亮又溫暖，畫出的圖案想必能帶給人和煦、朝氣飽滿的情調。

✎ **試著畫畫看**

銀杏葉

啤酒

荷包蛋

太陽

檸檬

小雞

起司蛋糕

長頸鹿

24

 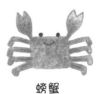

紅蘿蔔　　　　　　　　　　螃蟹

柿子　　　　　　　　　　香菇

黑咖啡　　　　　　　　　　栗子

樹墩　　　　　　　　　　吐司

栗鼠

小熊

向日葵

排列小圖案，畫成裝飾線條

Lesson 1

描繪柳橙切片

1

④
③ ①
②

先用黃色畫出淺淺的輪廓線，從中心
點畫出放射狀線條，分成8等分。

小重點　　先畫一個十字，就能
完美分出8等分！

2

整體塗上一層淺淺的黃色。

小重點　　放鬆力道，
輕～輕～塗～

3

沿著輪廓外圍畫出果皮，
接著填滿橙色。

4

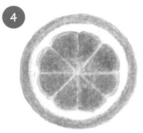

小重點

黃線會從橙色果肉裡
浮現出來喔！

果肉的部分也塗滿橙色，
大功告成！

改變一下大小，
畫滿一整頁的
柳橙片吧！

灑滿柳橙
柳橙馬戲團！

喜歡什麼顏色？ 2

黃綠色・綠色・白色

我們來畫看看由以上3種顏色組成的圖案。

這3種顏色多用於描繪蔬菜與大自然，色彩清新，想必能使插圖充滿療癒感。

※印刷無法呈現白色，暫時以灰色代替。

✎ 試著畫畫看

雙子葉

青椒

西洋梨

小黃瓜

畫出白色紋路　哈密瓜

酪梨

梅子

青蛙

蚱蜢

黃綠色

2種顏色纏繞

樹木

綠色很讓人放鬆呢～

ZZ

葡萄

抹茶

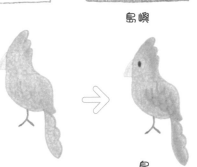

島嶼

白蘿蔔

鳥

鱷魚

香草

排列小圖案，畫成裝飾線條

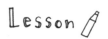

描繪幸運草

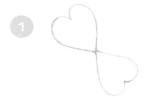

① 畫出幸運草的輪廓。葉片呈心形，總共要畫4片，形狀不太對稱也不要緊。

② 葉片畫好後，在葉片中央用白色畫上線條。
※ 灰線＝白線

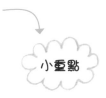

小重點

白線畫重一點，稍後著色後，就會從綠葉中浮現出白線！

③ 葉片著色。葉片的中心色澤較深，越往外側要塗得又輕又淺。

④ 世界上獨一無二的幸運草完成了！

 小重點

記得要放輕力道，才能塗出淺淺的顏色喔！

黃綠色＆綠色
幸運草排成一圈，
就像可愛的
小花環！

※ 本篇並非幸運草素描示範，而是將幸運草畫得可愛一點，帶有設計風格。

小小的幸運草
圍成一圈
幸運草花環！

Happy Clover

粉紅色・紅色・紫色

我們來畫看看由以上3種顏色組成的圖案。

這3種顏色非常顯眼，每種都足以獨挑大梁。運用豔麗的色彩，將圖畫妝點得華美又可愛。

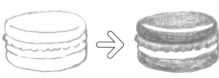

🖊 試著畫畫看

粉紅蝴蝶結

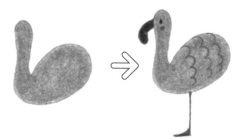

馬卡龍

紅蝴蝶結

兔子

紅鶴

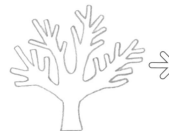 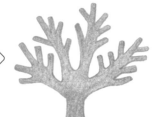 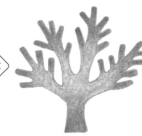

珊瑚礁

不倒翁

瓢蟲

蘋果

白色的干符號 郵筒

櫻桃

聖誕帽

辣椒

玫瑰

茄子

蝴蝶

葡萄

寶石

排列小圖案，畫成裝飾線條

Lesson 1

描繪櫻花

1

畫出櫻花的輪廓。花瓣形狀呈心形，比幸運草細長一點。

2

從花朵中央到花瓣下半部都要上色，色澤深一點。

小重點

顏色要由內向外暈染！

3

以褐色在花朵中心畫上花蕊。

4

使用紅色，在花蕊尖端畫上圓形的花葯，大功告成！

小重點

整朵櫻花塗上淡淡的粉紅色，也很漂亮喔！

畫一張卡片，畫滿綻放的櫻花，捎去春天的氣息。

※本篇並非櫻花素描示範，而是刻意將櫻花畫得可愛一點，帶有設計風格。

34

櫻花盛大綻放
春滿人間

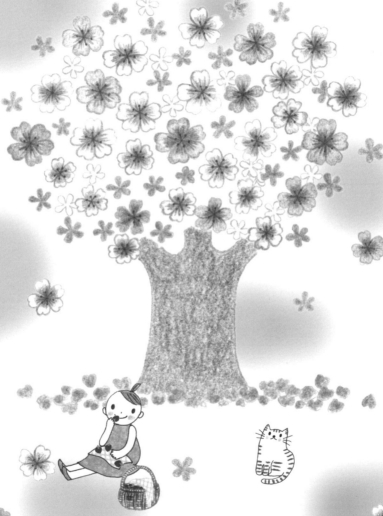

喜歡什麼顏色？ ④

水藍色・藍色・黑色

我們來畫看看由以上3種顏色組成的圖案。

這3種顏色都屬於冷色系，藍色能夠使畫面澄澈，黑色則使圖案更加內斂。

試著畫畫看

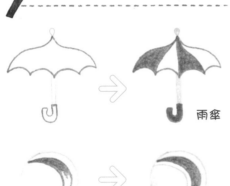

雨傘

彈珠

水滴

雪花

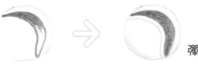

雨鞋

雨滴

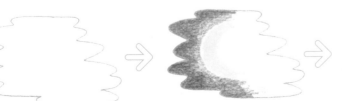

夜空與明月

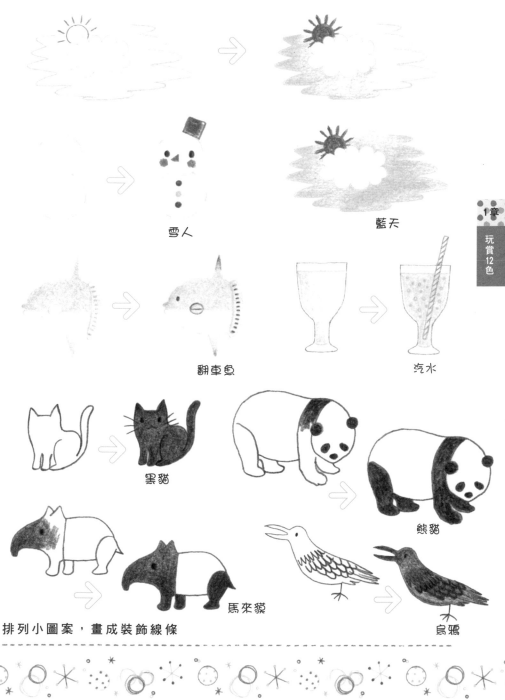

雪人

藍天

翻車魚

汽水

黑貓

熊貓

馬來貘

烏鴉

排列小圖案，畫成裝飾線條

描繪游魚

①

使用水藍色，先畫出
魚的外形。

②

加上藍色的魚鱗。

③

以水藍色填滿鱗片。

④

畫上眼睛和嘴巴，完成！

小重點

使用不同顏色來
畫眼睛和嘴巴，
嘗試畫出各色可
愛的小魚兒吧！

各色繽紛小魚
畫在一起，
看起來就像一個
小型水族箱呢！

歡迎光臨小小水族箱
這裡是五彩繽紛的魚世界

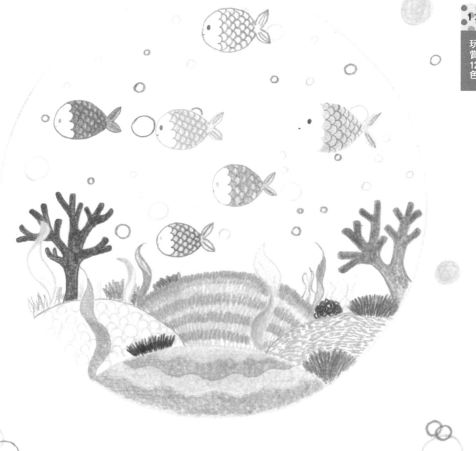

你所描繪的 12 色
是只屬於你的 12 種色彩

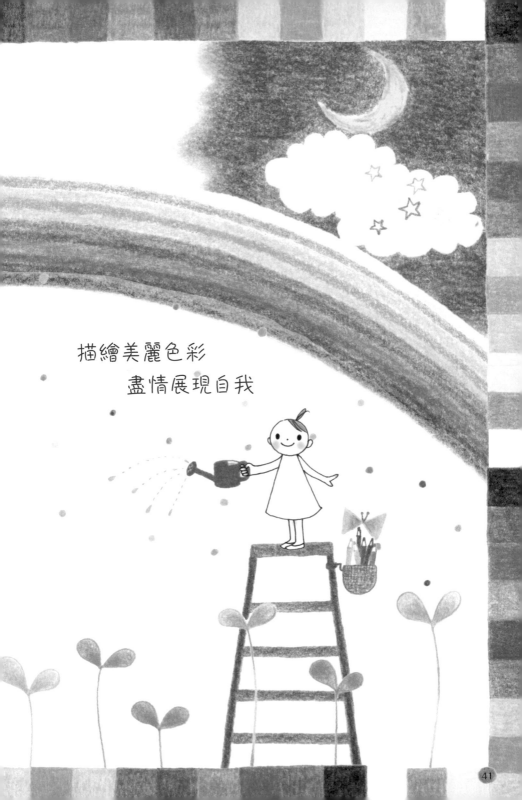

描繪美麗色彩
　　盡情展現自我

色彩心理學

顏色本身具有力量，
可以帶給人活力，療癒心靈、讓人怦然心動……。
不妨依照自己的需求，挑選適合的顏色。
這裡以12色色鉛筆為基準，介紹12類色彩心理學。

黃色

●希望與夢想，願望實現

喜歡黃色的人大多特立獨行，喜歡帶給周遭歡笑。黃色讓人聯想到較為明亮的抽象概念，例如夢想、希望、幸福。不過黃色加黑色的組合，色彩對比強烈，反而帶有警示危險、警告的意味。

褐色

●令人不由自主放鬆的傳統色彩

褐色能夠緩和緊張的情緒，從中感受到大地環繞而安心。如果特別受溫和的褐色吸引，或許代表內心已經十分疲倦了，請先靜靜感受大地的溫度，身心鎮定之後，再繼續追求鮮豔的色彩。

橙色

●想為圖畫增添明快、自我解放的意象

橙色柔和、帶有暖意，能夠賦予四周滿滿的朝氣。橙色不但能添上明快、自由的印象，還能使溝通更加順暢。與初次見面的人相約時，不妨讓橙色推你一把，或許馬上就能和對方相談甚歡喔！

黃綠色

●借助新芽的鮮綠能量

黃綠色融合了明亮的黃色與沉穩的綠色，因此兼具兩種顏色的特徵。黃綠色是植物新生時的色彩，藉由飽含旺盛生命力的萌芽能量，可以積極推動各項事物發展，同時又能安定身心。

綠色

●徜徉大自然，療癒心靈

綠色並不屬於暖色系或冷色系，而是屬於「中間色」，因此帶來的色彩刺激最小。綠色本身讓人放鬆，如同置身大自然，也帶給人們沉穩寧靜的氛圍。想放鬆的時候，何不嘗試走進綠色之中呢？

粉紅色

●身心重回青春年華

粉紅色散發戀愛、幸福等等印象。沉浸在愛情中、感到幸福又充實的時候，或者想得到愛的時候，都會特別容易受粉紅色吸引。這種顏色能夠滿足人心需求，賦予溫度，讓人們彼此關愛。

紅色

●補充活力幹勁，提升自信

紅色象徵能量或生命，這種顏色最容易引起人們注意，所以想要吸引他人注目時，建議服裝搭配紅色。紅色也能夠振奮精神、激起幹勁，想補充能量的時候，不如就來一點紅色吧。

紫色

●引導、激發潛能

紫色帶給人高尚、神祕、優雅的印象，自古以來經常運用於宗教，廣受人們喜愛。紫色能帶領人們進入深沉的冥想境界，激發潛能，因此想集中精神的時候，不妨選擇紫色為你打造結界吧。

水藍色

●期待心靈解放

水藍色充滿自在的氣息，讓人聯想到清澈的水面或廣闊的天空，想釋放自身情緒或尋找靈感時，選用水藍色總是特別有效。水藍色和藍色一樣，都能夠安撫焦躁、憤怒的負面情緒。

藍色

●想沉澱身心、舒緩情緒

人們觀看藍色時，腦內會分泌快樂賀爾蒙 —— 血清素。這種神經傳導物質能夠安定身心，所以可以借助藍色來鎮定焦慮的心靈。另外，藍色也給人誠懇的印象，適合用於需要自我推薦的場合。

白色

●帶有純粹、潔淨的印象

白色令人聯想到乾淨無垢，全世界都將白色視為神聖的顏色。白色本身富有較強的能量，當自己想堅定心志、展開新計畫的時候，不妨試著借助白色的力量，說不定出乎意料地有效呢！

黑色

●厚重，給人鮮明的印象

黑色本身較為沉重，可以使插圖更加收斂。黑色本身帶有意志堅決、不輕易動搖的意象，想隱藏自身弱點或不安心緒時，黑色服裝便能夠成為絕佳的保護色，不妨試著靈活搭配運用吧。

參考文獻：宮田久美子『人生が豐かになる色彩心理』（ナツメ社）

☆ 削鉛筆機 ☆

使用美工刀削色鉛筆，削出的筆頭
較粗糙，也能削出比較長的筆芯，
方便大面積著色。不過，描繪小圖
案或細節時，建議改用削鉛筆機削
尖色鉛筆。
削鉛筆機有自動與手動兩種類型，
不妨依需求，尋找合適的機型。
順帶一提，我大多使用削鉛筆機，
並以尖細的筆頭描繪書中的插圖。

只要增加 1、2 枝色鉛筆，
就能描繪更遼闊的色彩世界！
無論羽毛豔麗的翠鳥、
還是淡雅精緻的三色堇，
都能在你筆下鮮活展現！

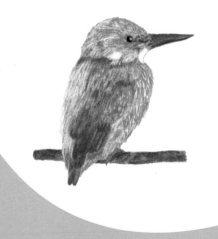

增添色彩

收集喜歡的顏色

只有一套12色色鉛筆，雖然還是能快樂作畫，

可是若想畫出淺色調，或是混出獨特又漂亮的色調，

勢必得擴充手邊的「顏色」。

撞見想畫的題材，卻苦於無法只用12色表現，

此時正是尋覓新色彩的好時機！

不如動身走一趟美術社，從架上斑斕的色鉛筆中，

挑選令你怦然心動的顏色吧！

混色教學

舉例來說，今天你看見一杯顏色很漂亮的紅茶。

你很想畫這杯紅茶，可是該使用哪種顏色呢……？

這時不妨參考以下說明，選出顏色吧！

配色有一點複雜，
該用什麼顏色？

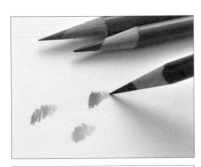

就這3枝吧！

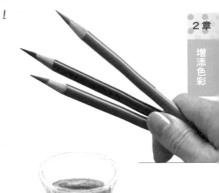

會變成什麼
顏色呢？
試塗看看～

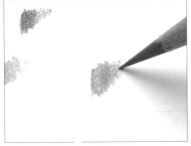

完成插圖！

使用2種顏色
混和疊色～

本章使用的色鉛筆，大多出自美國SANFORD集團的
KARISMA COLOR。各位選購時不需要和書中品牌完全
相同，找看看類似的顏色就可以了。

西班牙橙

（KARISMA COLOR）

這種橙色的黃色比例較高，12色套組的橙色沒辦法畫出這種色澤。要描繪水果的鮮美光澤時，絕對少不了西班牙橙色。

其他推薦的橙色系

黃橙色 YELLOW ORANGE
（KARISMA COLOR）

淡朱紅色 PALE VERMILION
（KARISMA COLOR）

亮朱紅色 LIGHT VERMILION
（三菱）

橙色系適合搭配哪些顏色？

民族風格

黃橙色＆水藍色

晴朗天氣的好夥伴，描繪天空時絕對少不了這兩種顏色。

西班牙橙色＆黃橙色

以不同色調的2種橙色組合而成，看起來朝氣百分百！

西班牙橙色＆紫色

亞洲特有的配色，一穿上身就精力充沛！

橙色系插圖

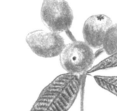

＊枇杷（帶葉）
果實：西班牙橙色＋黃橙色
葉片：暗綠色
樹枝：亮棕土色

＊黃甜椒
以西班牙橙色畫出深淺漸層
蒂頭：蘋果綠

＊向日葵
花瓣：西班牙橙色
花莖：蘋果綠
花朵中央（邊緣）：褐色、
暗褐色

＊鮭魚切片
魚肉：亮朱紅色、西班牙橙色、
白色（白線）
魚皮：銀灰色＆淡金色

＊枇杷（果實）
亮朱紅色
西班牙橙色

＊楓葉
淡朱紅色
西班牙橙色

＊海星
亮朱紅色

著色重點！
配合海星的表皮質感，
採用不同的著色法！

＊乳酪
黃橙色
裝飾黃

＊瓶裝柑橘醬
輪廓：淡金色
蓋子：紅色
果醬：亮朱紅色＋西班牙橙色

49

描繪杏桃

說到杏桃，
就想到這個顏色！

1 尋找顏色

找出可對應杏桃果實的顏色。以西班牙橙色為基底，混入黃橙色，顏色是不是比較接近杏桃實際的顏色呢？

黃橙色

西班牙橙色

2 勾勒輪廓

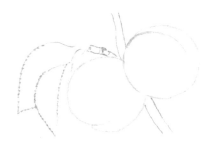

使用西班牙橙色，描出杏桃的輪廓。樹枝輪廓使用暗褐色，葉片輪廓則是暗綠色。

小重點

之後上色時，顏色會越疊越濃，所以輪廓只要畫出淡淡的線條就可以了！

3 果實上色

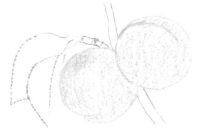

使用西班牙橙色，淺淺地塗滿整顆杏桃。杏桃的溝紋可以沿著輪廓線描得深一點。

4 修飾細節

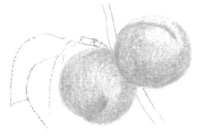

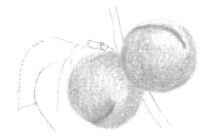

沿著杏桃的輪廓,再次塗上深淺層次。
下側偏深,上側偏淺。

使用黃橙色,加深杏桃的溝紋。

 溝紋周圍屬於亮部,
記得留下一點空白!

2章

增添色彩

5 枝葉上色

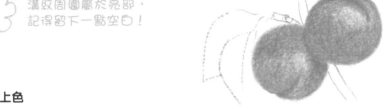

使用黃橙色,在西班牙橙色
上疊色,塗滿整顆果實。

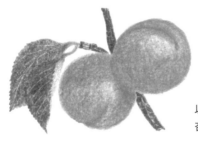

以樹枝與葉片的顏色填滿輪廓,
杏桃就完成了。

提到杏桃就會想到……「果醬貓」

「這隻小貓咪,看起來好像杏桃果醬吐司喔!就是把吐司切
得厚厚的,去掉邊邊,在軟綿綿的麵包塗上杏桃果醬。」
在日本童書《小桃和小茜》(松谷美代子)中有一隻小貓
咪,叫作果醬貓。上面這段話便是描述小貓咪的外貌,看
起來既可愛又美味。假如身邊真有一隻像果醬貓一樣的小
貓,肯定無時無刻都會覺得肚子餓呢。

托斯卡尼紅

（KARISMA COLOR）

托斯卡尼紅，也就是紅豆的顏色。這種顏色色澤偏濁，呈紅紫色，很適合用於風格成熟的插畫、圖案輪廓或是手繪文字。

其他推薦的紅色系

油墨紅 PROCESS RED
（KARISMA COLOR）

洋紅色 MAGENTA
（KARISMA COLOR）

紅色系適合搭配哪些顏色？

成熟甜美風格

油墨紅 & 綠色

2種顏色都很鮮豔，最適合可愛的小圖案！

托斯卡尼紅 & 萊姆綠

抹茶紅豆的經典配色。

洋紅色 & 黑色 & 白色

以紅色系妝點單調的色彩，添上甜美氣息。

＊紅豆
托斯卡尼紅、白色

＊美國甜櫻桃
托斯卡尼紅
果梗：黃綠色＆赭黃色

＊紅酒
輪廓：淡金色
紅酒：托斯卡尼紅

＊甜菜根
油墨紅
根鬚部分：淡金色

＊高跟鞋
油墨紅
鞋子內側：赭黃色＆奶油色

<div style="float:right">

2章

增添色彩

</div>

＊口紅
油墨紅
唇膏管：
銀灰色＆黑色

紅綠混色
看起來更漂亮！

＊烤番薯
番薯皮：托斯卡尼紅
番薯肉：赭黃色＆
西班牙橙色

＊紅蕪菁
洋紅色＋油墨紅＋
托斯卡尼紅
莖：蘋果綠

描繪無花果

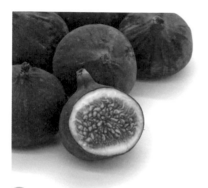

這種紫紅色
就輪到托斯卡尼紅
登場囉!

1 尋找顏色

找出無花果會用到的顏色。就以托斯卡尼紅為主色,配上黃綠色、裝飾黃稍加點綴吧。

托斯卡尼紅　　　　黃綠色

裝飾黃

2 勾勒輪廓

小重點

無花果的天然色澤是由紅色系和綠色系組成,正好是對比色,不妨趁機嘗玩一番!

使用托斯卡尼紅畫出無花果的輪廓,頂端的果蒂使用黃綠色。仔細畫上無花果的紋路。

這個部分就是花。

3 果實上色

先在無花果的頂端塗上黃綠色。

再用托斯卡尼紅,淺淺地塗滿整顆無花果。

4 修飾細節

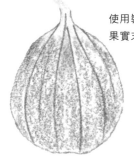

使用裝飾黃在蒂頭與果實末端疊色。

小重點

只要淺淺著一層底色,小心別把紋路蓋掉了!

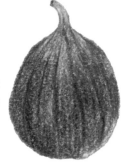

接著以托斯卡尼紅加深無花果的紋路,塗滿整顆果實,大功告成!

說到無花果就會想到⋯⋯「沒有花的果實」

無花果,字面上似乎是形容這種植物不會開花,其實那小小的花就開在果實裡。把果實切開,就能看到裡頭一顆顆的紅色凸起,據說這就是無花果的花。
像這樣津津有味地吃著花朵,彷彿自己也化身成妖精了呢!

這個部分就是花

純藍色

（KARISMA COLOR）

純藍色的色澤冰透清爽，比普通的水藍色加入更多螢光色，經常用於描繪魚兒，或是動物獨有的豔麗色彩。

其他推薦的藍色系

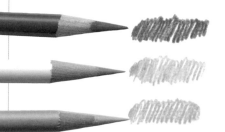

群青色 ULTRA MARINE
（KARISMA COLOR）

風信子藍 HYACINTH BLUE
（蜻蜓鉛筆）

淺水色 LIGHT AQUA
（KARISMA COLOR）

藍色系適合搭配哪些顏色？

酷女孩風格

群青色＆紅色＆白色

三色旗的配色，大海色彩彷彿迎來夏日！

純藍色＆銀灰色

服裝同時增添沉穩與清爽的印象。

藍色系插圖

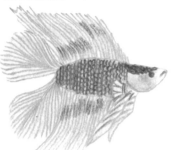

＊熱帶魚
純藍色
靛青色、托斯卡尼紅

＊椰子樹與大海
椰子葉：暗綠色＋蘋果綠
樹幹：淡金色＋蠟黃色＋亮棕土色
天空：純藍色漸層
海洋：淺水色漸層
沙灘：奶油色

＊蝴蝶
翅膀：純藍色、黑色、
赭黃色＆褐色

＊牛奶壺
輪廓：淡金色
陰影：冷灰色
花紋：群青色

＊牽牛花
風信子藍
輪廓：淡金色
花朵中心：裝飾桃
花萼：蘋果綠＋綠色

＊熱帶風調酒
淺水色
裝飾花：油墨紅
櫻桃：紅色
鳳梨：裝飾黃＆
赭黃色

＊孔雀
身體：純藍色＋黑色＋淡金色（鳥喙）
羽毛：群青色、蘋果綠、綠色、黃綠色

Lesson 1

描繪翠鳥

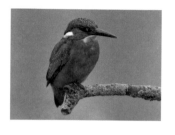

這種藍色美極了！
但要怎麼
表現呢……

1 尋找顏色

翠鳥身上需要用到許多顏色，以純藍色為底色，搭配黃橙色、淡朱紅色、群青色、黑色。

黃橙色

淡朱紅色

群青色

純藍色

2 勾勒輪廓

先以各種顏色在對應部位畫上淡淡的輪廓。

小重點

使用黑色畫眼睛時，越淺越好，以免混入其他顏色，讓別的部位變得濁濁的！

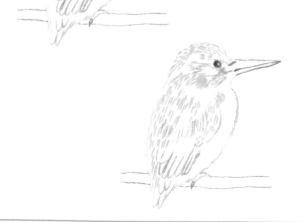

翠鳥的頭與羽毛部分，可以使用白色，稍微加重畫出紋路。
※灰線＝白線

3 身體上色

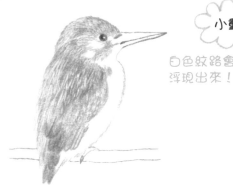

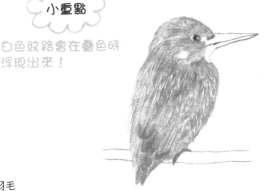

小重點

白色紋路會在疊色時
浮現出來！

先使用純藍色，從翠鳥的頭部塗到羽毛
部分，同時畫出深淺變化。

使用黃橙色，在眼睛下方、鳥喙根部、
喉嚨到腹部等部位淺淺著色，再使用淡
朱紅色疊色。

4 修飾細節

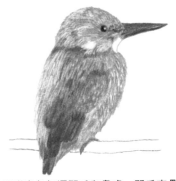

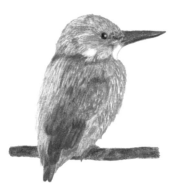

使用群青色加深羽毛和鳥喙。羽毛交疊的
部分與頭部都要畫得特別深！

最後使用黑色加深眼睛，
一隻翠鳥就完成了！

說到翠鳥就會想到……「藍色寶石」

翠鳥的藍色羽毛有翡翠、藍色寶石之稱，那美麗的
藍色並非色素形成，而是羽毛本身的構造使得光線
折射，乍看之下顯得特別藍。只靠色鉛筆，實在難
以表現翠鳥天然的豔麗羽色呢！順帶一提，從鳥喙
顏色就可以分辨翠鳥的性別喔。

雄鳥 ♂

鳥喙上下都是黑色

雌鳥 ♀

鳥喙下方
為橙色

蘋果綠

（KARISMA COLOR）

蘋果綠比 12 基本色中的黃綠色更鮮明，在描繪新鮮蔬菜或葉片時，正是蘋果綠大顯身手的時候。

其他推薦的綠色系

春天綠 SPRING GREEN
（KARISMA COLOR）

純綠色 TRUE GREEN
（KARISMA COLOR）

綠色系適合搭配哪些顏色？

復古風格

純綠色＆暗褐色

薄荷巧克力的配色。畫成波卡圓點花紋也能帶給人典雅的感覺，很漂亮呢。

蘋果綠＆靛青色

鮮綠配上深藍，堪稱十分復古的配色。搭配條紋也很適合。

綠色系插圖

＊秋葵
蘋果綠＆黃綠色

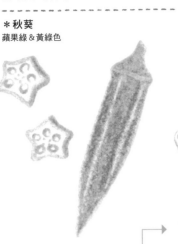

＊漂浮汽水
蘋果綠＆黃綠色
輪廓和氣泡：淡金色＆白色
櫻桃：紅色

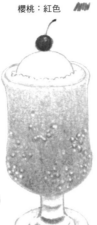

同色系混和上色，就能做出
自然又美麗的漸層。

＊鸚鵡
蘋果綠
裝飾黃
紅色
純藍色
淺水色
群青色
鳥喙：
黃色＆淡朱紅色
樹枝：亮棕土色＆蠟黃色

2章

增添色彩

＊萊姆
蘋果綠＆春天綠＋白色

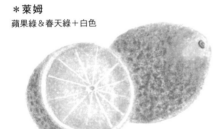

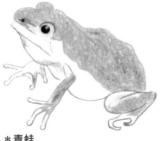

＊青蛙
蘋果綠、黃綠色、粉紅色
輪廓：淡金色

＊萵苣
春天綠
赭黃色＆金菊黃

＊蠶豆
春天綠
黃綠色
暗褐色

描繪薄荷

蒲荷葉的綠十分清新，
絕對是點綴甜點或飲品的
最佳選擇！

1 尋找顏色

首先找出薄荷會使用的顏色。
以蘋果綠為主色，搭配黃綠色
與用來畫葉脈的白色。

黃綠色

蘋果綠

2 勾勒輪廓

使用蘋果綠，描出薄荷的輪廓。

小重點

記得先削尖筆尖，
再仔細畫出葉片的
鋸齒邊線！

3 畫出葉脈

先使用蘋果綠畫出葉脈線條，
再用白色重新描一次。
※ 灰線＝白線

④ 葉片上色

使用蘋果綠，淺淺地塗滿所有葉片。

小重點

白色畫過的部分會在疊色時留白，浮出葉脈紋路！

⑤ 修飾細節

照光的亮部先使用黃綠色疊色。

再次使用蘋果綠塗出深淺變化。葉片中央、葉片重疊的部分，以及白色葉脈附近都要塗得特別深。

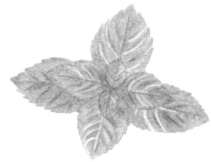

最後再以黃綠色調合整體色澤，一株薄荷順利完成！

提到薄荷就會想到……「薄荷水」

薄荷水是法國著名的夏季飲品。將綠色的薄荷糖漿以礦泉水沖調，就是薄荷水（Menthe à l'eau），混入氣泡礦泉水則稱為薄荷蘇打（Diabolo menthe）。薄荷的清涼芬芳、糖漿鮮豔的綠，非常適合在炎熱夏天來一杯呢。

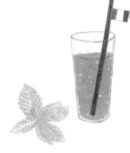

推薦的顏色　**5**

暗褐色

（KARISMA COLOR）

暗褐色的用處多多，不但能以單色表現深淺，還可作為重點色，或是用來描繪輪廓、彩繪文字等等。

其他推薦的褐色系

焦赭色 BURNT OCHRE
（KARISMA COLOR）

亮棕土色 LIGHT UMBER
（KARISMA COLOR）

褐色系適合搭配哪些顏色？

咖啡歐蕾風格

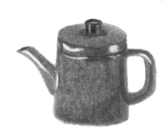

暗褐色＆粉玫瑰色

草莓巧克力色！
這個顏色組合看起來可愛又可口。

暗褐色＆淡朱紅色

2種顏色都屬於暖色系，經常用在廚房雜貨、室內家居上。

亮棕土色＆奶油色

這組配色色調柔軟，令人不由自主平靜下來。

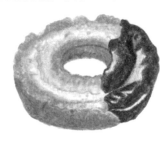

＊巧克力歐菲香
暗褐色、白色
焦赭色
赭黃色
金菊黃
奶油色

＊藤手提袋
暗褐色

＊咖啡壺
輪廓：淡金色、白色
濾杯：暗褐色、白色
赭黃色
濾紙：蠟黃色

＊咖啡豆
暗褐色

＊奇異鳥
暗褐色、粉玫瑰色
鳥喙與腳部輪廓：
淡金色

＊橡實
焦赭色＋赭黃色
殼斗：淡金色、蠟黃色、暗褐色

＊杏鮑菇
亮棕土色＆蠟黃色
輪廓：淡金色

＊珍珠菇
焦赭色＆赭黃色
奶油色、亮棕土色

＊磚塊
焦赭色、暗褐色、亮棕土色

描繪巧克力

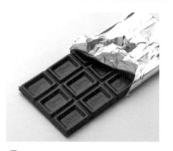

學會左圖的巧克力，
或許就能用相同畫法
畫出其他巧克力呢！

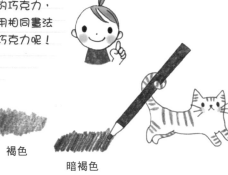

1 尋找顏色

先找出適合巧克力的顏色。是
暗褐色？還是褐色好？或者只
用單色調整深淺就能畫了呢？

褐色

暗褐色

冷灰色

2 勾勒輪廓

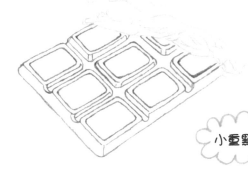

先使用暗褐色描出巧克力的輪廓，錫箔紙
的輪廓則是用冷灰色。

小重點

輪廓下筆重一點，線條分明！
線條不夠直也沒關係，上色時
再修直就行！

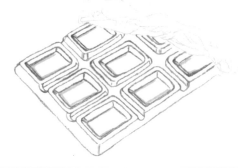

一一畫上巧克力的凹槽，再用白色
於凹槽底部和邊緣畫上白線。
※粉紅線＝白線

③ 巧克力上色

使用暗褐色,淺淺地塗滿凹槽以外的部分。

一邊加深巧克力的輪廓,一邊在整體表面
畫出深淺層次。

④ 修飾細節

凹槽部分下筆重,塗滿深色。

 小重點 白線會在這時
浮現出來!

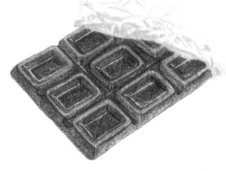

使用冷灰色為錫箔紙著色,巧克力就
完成囉!

提到巧克力就會想到……「巧克力冒險工廠」

羅德‧達爾的兒童文學《巧克力冒險工廠》,於2005年
由導演提姆‧波頓改編成電影,引發熱烈討論。不過早在
1971年,這本童書就已經改編成電影《歡樂糖果屋》,
各式場景既復古又魔幻,非常值得一看。
前述兩部電影的共通點,就是看完之後會讓人莫名想吃片
巧克力呢……。

1971年由梅爾‧史陶德導演改
編執導的《歡樂糖果屋》
Willy Wonka & the Chocolate
Factory

2章
增添色彩

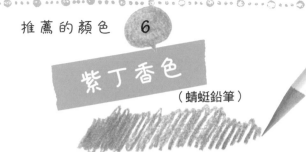

推薦的顏色 6

紫丁香色

（蜻蜓鉛筆）

描繪淺色題材時，手邊準備一枝色澤優美的色鉛筆，想必可使插圖更加出色。紫丁香就是一個好選擇。

其他推薦的紫色系

桑紫色 MULBERRY
（KARISMA COLOR）

帕爾瑪堇色 PARM VIOLET
（KARISMA COLOR）

紫色系適合搭配哪些顏色？

公主風格

桑紫色＆黃綠色

紅心蘿蔔的橫切面，配色十分鮮明。

帕爾瑪堇色＆純綠色

配色兼具優雅與清爽，用於禮品包裝顯得特別別緻。

紫丁香色＆裝飾桃色

優美嫻雅的配色。

紫色系插圖

＊木通
帕爾瑪菫色、暗褐色
葉子：萊姆綠

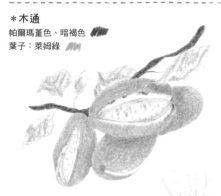

＊繡球花
紫丁香色、水藍色
葉片：春天綠

＊紫甘藍
桑紫色
菜心：赭黃色

＊海蛞蝓
紫丁香色、帕爾瑪菫色、
白色、裝飾黃
觸角：赭黃色
＆金菊黃

＊紫斑風鈴草
紫丁香色
輪廓：淡金色
葉片：春天綠

＊日本紫珠
帕爾瑪菫色、白色
葉片：暗綠色
樹枝：亮棕土色

＊薰衣草
帕爾瑪菫色、紫丁香色
花莖：春天綠＆黃綠色

＊晚霞
紫丁香色、裝飾陶、風信子藍
建築物：風信子藍＋帕爾瑪菫色

描繪三色菫

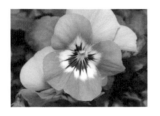

三色菫包含
許多顏色，
仔細觀察後
再下筆喔！

① 尋找顏色

先找出三色菫使用的顏色。以紫丁香
色為主色，再搭配少許的黃橙色、紫
色、風信子藍、黃色，以及黃綠色。

黃色　　　黃綠色　　　　黃橙色

紫色

風信子藍

紫丁香色

② 勾勒輪廓

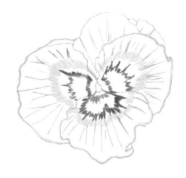

使用紫丁香色描出淡淡的輪廓，再用黃色
和黃綠色稍微塗抹花朵中央。

使用紫色和黃橙色，畫出三色菫花瓣的紋路和
中央花紋的輪廓。接著拿出白色，在三色菫花
瓣邊緣及各處畫上白線。

※灰線＝白線

小重點

可以先用白色塗過花瓣重疊的部分、紫
色花紋，以及花朵邊緣，上色時就能混
和出美麗的深淺色囉。

③ 花朵上色

使用紫丁香色，淺淺地
塗滿整朵三色堇。

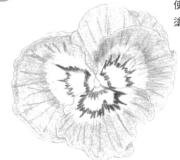

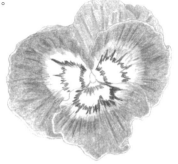

小重點

在塗白與紫丁香色的分界處
隨興上色，就能製造比較自
然的深淺層次！

整朵花朵畫出深淺變化，
並加深花瓣紋路。

④ 修飾細節

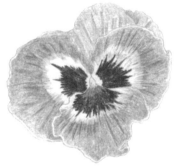

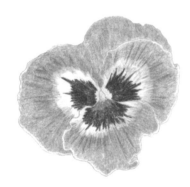

花朵中心的花紋使用紫色和黃橙色。

最後疊上一層淡淡的風信子藍，
一朵三色堇完成了！

提到三色堇就會想到……「愛之花」

心兒怦怦跳 ♥

三色堇隨花色不同，花語也大同小異，最普遍的花語便是
「想念我」，因此三色堇常被視為愛之花。例如沙士比亞的
喜劇《仲夏夜之夢》，三色堇成了能使人墜入情網的魅藥。
許多國家地區也會運用三色堇，祈求兩情相悅呢！
對熱戀中的人們來說，可愛的三色堇就是他們的好幫手。

赭黃色

（KARISMA COLOR）

赭黃色像是將黃色和褐色混在一起，屬於土黃色系。畫烘焙甜點時，就需要準備幾枝同色調的色鉛筆。

其他推薦的土黃色系

金菊黃 GOLDEN ROD
（KARISMA COLOR）

裝飾黃 DECO YELLOW
（KARISMA COLOR）

蠟黃色 SALLOW
（蜻蜓鉛筆）

土黃色系適合搭配什麼顏色？

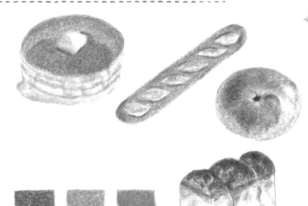

中東風格

焦赭色＆赭黃色＆金菊黃

剛出爐熱呼呼的焦黃色調。甜點、麵包經常使用這3種顏色，互相搭配。

暗綠色＆金菊黃

帶有濃濃異國風情的配色。

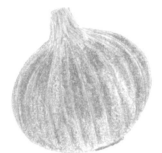

＊洋蔥
赭黃色＆金菊黃＋淡金色

＊駱駝
赭黃色＆焦赭色
奶油色、蠟黃色
輪廓：淡金色

＊梨
赭黃色＆金菊黃＋
蠟黃色、白色
果梗：暗褐色

2章

增添色彩

＊幼鹿
焦赭色＆赭黃色＋白色、奶油色
暗褐色

＊義大利麵
裝飾黃
輪廓：赭黃色、金菊黃

＊布丁
裝飾黃＋白色
暗褐色

＊瑞士卷
赭黃色＆金菊黃
裝飾黃、奶油色

描繪可頌

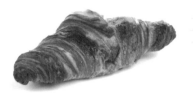

麵包、甜點
也可以用同樣的
畫法表現喔！

① 尋找顏色

找出貼近可頌的顏色。以赭黃色為
主，搭配金菊黃；焦赭色則適合用
於焦色部分。

赭黃色

金菊黃

焦赭色

② 勾勒輪廓

使用赭黃色畫出輪廓。整個可
頌都會使用褐色系，所以畫輪
廓時只需要用一般力道描線！

小重點

折紋是深淺色的交界，畫
得用力一些，之後著色時
比較容易分辨！

接著使用赭黃色，一一畫上可頌的紋理。

3 麵包上色

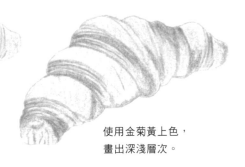

使用赭黃色，淺淺地塗滿整個可頌。
保留部分空白作為亮部。

使用金菊黃上色，
畫出深淺層次。

小重點 使用金菊黃，沿著赭黃色折紋加深顏色，看起來會更逼真！

4 塗上焦色

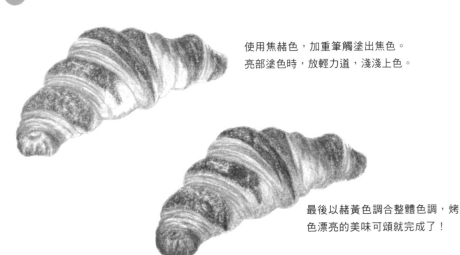

使用焦赭色，加重筆觸塗出焦色。
亮部塗色時，放輕力道，淺淺上色。

<!-- side tab -->2章

增添色彩

最後以赭黃色調合整體色調，烤
色漂亮的美味可頌就完成了！

提到可頌就會想到⋯⋯「新月」

Croissant
Ordinaire
∈ 普通的、平常的

可頌的法文為 Croissant，原意是「新月」。可頌的兩個
角往內彎，看起來就像是彎曲的弦月，因而得名。另外還
有一種兩端呈長條狀的菱形可頌，兩者差異在於使用的油
脂不同，據說新月型可頌使用人造奶油，菱形可頌則是奶
油。你喜歡哪一種呢？

Croissant au
beuree
∈ 奶油

粉玫瑰色

（KARISMA COLOR）

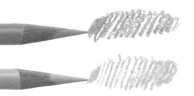

粉玫瑰色的粉紅是可愛的粉彩色，這種淡淡的粉紅色很適合描繪精緻甜點，例如桃子、草莓醬。

其他推薦的粉紅色系

暈粉紅色 BLUSH PINK
（KARISMA COLOR）

裝飾桃 DECO PEACH
（KARISMA COLOR）

粉紅色系適合搭配哪些顏色？

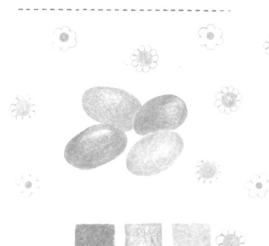

 草莓牛奶風格

粉玫瑰色＆黃綠色＆風信子藍

溫潤的粉彩色系非常適合互相搭配。婚禮、新生兒賀禮普遍偏好這些象徵幸福美滿的色彩。

裝飾桃＆奶油色

如此甜美的配色，讓人聯想到可愛的小精靈。

粉紅色系插圖

＊桃子
粉玫瑰色＆奶油色

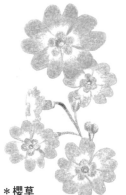

＊櫻草
粉玫瑰色
葉與花莖：萊姆綠＆托斯卡尼紅

＊草莓甜甜圈
粉玫瑰色、紅色、白色
奶油色＆金菊黃

＊草莓慕斯
粉玫瑰色、白色
奶油：蠟黃色＆奶油色
草莓：紅色
薄荷：蘋果綠
盤子：赭黃色＆焦赭色

＊馬卡龍
以粉玫瑰色塗出深淺漸層

＊草莓糖果
暈粉紅色、白色
包裝紙：淡金色（輪廓）、
暗綠色、紅色

＊櫻貝
裝飾桃＆粉玫瑰色＋
白色＋奶油色

＊小豬
裝飾桃＆暈粉紅色、
裝飾黃、
蠟黃色、亮棕土色

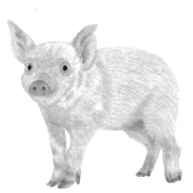

描繪櫻餅

好想畫出
麻糬軟綿綿
的觸感～

1 尋找顏色

找出接近櫻餅的顏色。以粉玫瑰色
為主色，葉片則使用橄欖綠和萊姆
綠，豆餡選擇暗褐色就可以了。

粉玫瑰色

橄欖綠　　　　萊姆綠　　　　暗褐色

2 勾勒輪廓

使用各個顏色畫出輪廓。粉玫瑰色用
在櫻餅，萊姆綠用於葉片，暗褐色則
是豆餡的顏色。

 葉片的鋸齒邊緣很細膩，
最好把色鉛筆削尖之後再
畫，比較容易上手！

3 粉紅外皮上色

使用粉玫瑰色，在櫻餅部分塗上淺淺一層底
色。塗底色時可以先分出明暗，之後比較容
易表現深淺層次。亮處下筆輕、多留白；暗
處下筆重且深。

塗出深淺變化。葉片與麻糬的交界處、麻糬
上下的隙縫可以畫得比較深。

4 描繪葉片細節

先以白色畫上較細的葉脈。
※ 灰線＝白線

使用萊姆綠塗滿葉片。可以沿著葉脈
加深色彩，突顯立體感。

橄欖綠比萊姆綠更深，使用橄欖綠
塗出深淺變化，使葉片更加逼真。

5 為豆餡著色

最後塗出暗褐色的豆餡，
櫻餅大功告成！

提到櫻餅就會想到……「粉紅色的神力」

和果子的配色上經常運用粉紅色，像是女兒節裝飾
的菱餅，上頭的粉紅色就帶有「驅魔」的意涵。
順帶一提，菱餅的白色代表「潔淨」，綠色則代表
「健康」。粉紅色似乎藏有無敵力量，沒有精神的時
候就吃一些粉紅色的點心，好好振奮心情吧。

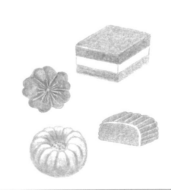

暗綠色

（KARISMA COLOR）

描繪植物深邃的綠葉，絕對少不了這種深綠色。只要將暗綠色與其他綠色疊色，就能使插圖栩栩如生。

其他推薦的深綠色系

萊姆綠 LIME PEEL
（KARISMA COLOR）

橄欖綠 OLIVE GREEN
（KARISMA COLOR）

深綠色系適合搭配哪些顏色？

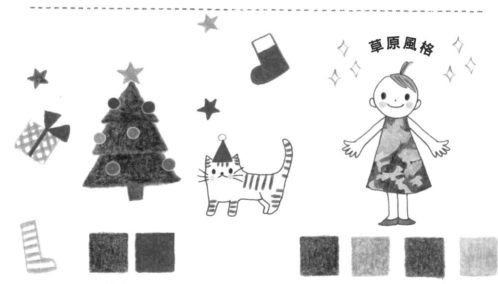

草原風格

暗綠色＆紅色

深綠配紅色，一目瞭然的聖誕節經典配色。

暗綠色＆萊姆綠＆橄欖綠＆蠟黃色

迷彩圖案能夠融入大地色彩，充滿野性的配色。

深綠色系插圖

＊蘆薈
暗綠色、白色
黃綠色＆春天綠

＊西瓜
暗綠色＆橄欖綠、
白色、黑色
瓜蒂：亮棕土色

＊苦瓜
暗綠色＆黃綠色、白色

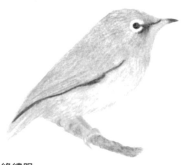

2章

增添色彩

＊綠繡眼
萊姆綠＆黃綠色
蠟黃色、黑色、奶油色
腳爪與鳥喙：鴿灰色
樹枝：蠟黃色＆亮棕土色

＊蚊香
暗綠色
煙霧：冷灰色
點燃部分：淡金色、蠟黃色、紅色、黑色

＊西洋梨
萊姆綠＋蠟黃色、
亮棕土色

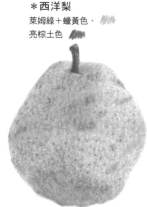

＊南瓜
暗綠色＆橄欖綠
瓜蒂：奶油色＆亮棕土色

＊艾草
橄欖綠＆
暗綠色、白色

Lesson 1

描繪橄欖

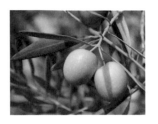

綠色色調多變，
想好好活用呢～

1 尋找顏色

找出適合橄欖的顏色。萊姆綠很接近果實的顏色，暗綠色、橄欖綠疊色後可以用來畫葉片，細樹枝則是選定蠟黃色和亮棕土色。

 萊姆綠 　 暗綠色 　 蠟黃色

 橄欖綠 　 亮棕土色

2 勾勒輪廓

使用各個顏色描繪輪廓。以萊姆綠畫果實，暗綠色畫葉片，亮棕土色則是細枝輪廓。

3 描繪果實

使用萊姆綠，在果實部分畫上淺淺的底色。趁畫底色時分出亮部與暗部，之後上色時就能使色澤深淺更分明。

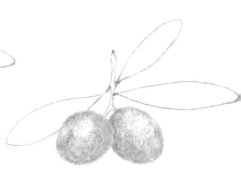

以萊姆綠著色，分出色調層次。

④ **描繪葉片**

先使用白色，在葉片中間畫上一條長線。
※ 灰線＝白線

小重點

白線會從暗綠色浮現，
使葉片更加傳神！

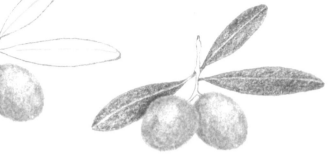

使用暗綠色塗滿葉片，並分出深淺。果
實和葉片重疊的部分、葉片基部都要畫
得特別深。

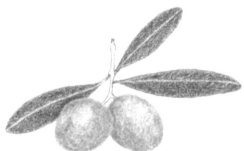

接著使用橄欖綠，
淺淺地塗上一層。

⑤ **描繪細枝**

以蠟黃色塗滿細枝，再用
亮棕土色塗出層次變化，
橄欖枝就完成了！

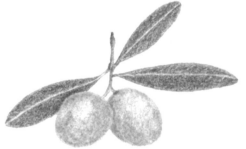

2章

增添色彩

提到橄欖就會想到……「心形葉片」

香川縣小豆島與希臘的米洛斯島締結姐妹島，兩座島
都是以盛產橄欖聞名。小豆島的橄欖公園內種植了將
近2000株橄欖樹，據說其中有棵橄欖樹長著心形的
葉片，找到心形葉片的人就能得到幸福呢！

心形♥

可以當作
幸運符呢！

冷灰色

（KARISMA COLOR）

12色色鉛筆通常沒有灰色。冷灰色看似單調，實際上用處多多，描繪白色、銀色物品，或是白色物體的陰影時，都很適合發揮。

其他推薦的灰色系

鴿灰色 PIGEON GREY
（蜻蜓鉛筆）
◆這種灰色混了一點褐色

銀灰色 SILVER GREY
（三菱）

灰色系適合搭配哪些顏色？

甜美冷色調風格

冷灰色＆赭黃色

土黃色系和灰色系可以模擬金色和銀色。

粉彩色＋冷灰色

粉嫩的粉彩色系混入灰色後，會組成一系列煙燻色彩。用於室內的馬賽克磁磚裝飾也顯得十分別緻。

粉玫瑰色＆冷灰色

使用灰色可有效收斂粉紅色的天真氣息。

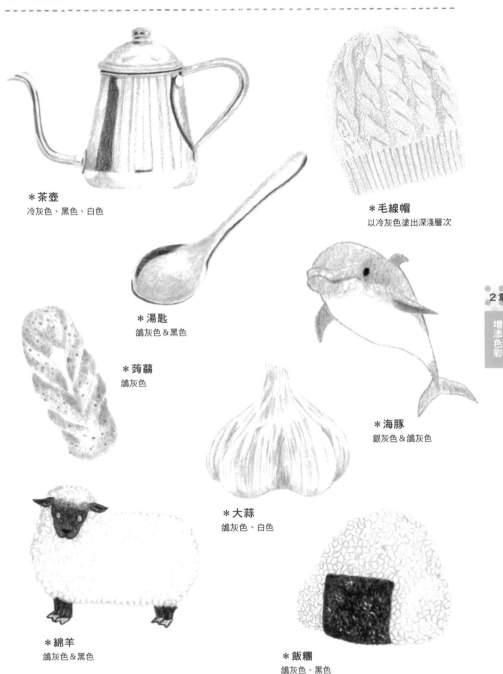

灰色系插圖

*茶壺
冷灰色、黑色、白色

*毛線帽
以冷灰色塗出深淺層次

*湯匙
鴿灰色＆黑色

*蒟蒻
鴿灰色

*海豚
銀灰色＆鴿灰色

*大蒜
鴿灰色、白色

*綿羊
鴿灰色＆黑色

*飯糰
鴿灰色、黑色

描繪無尾熊

不必要和照片
一模一樣，
可愛就OK了！

1 尋找顏色

找出適合無尾熊的顏色。主色
為冷灰色，搭配鴿灰色疊色。
嘴巴和耳朵內側可以點綴裝飾
桃，腹部則用奶油色上色。

 冷灰色

奶油色

 暗褐色

 鴿灰色

裝飾桃

蠟黃色

2 勾勒輪廓

使用冷灰色畫出無尾熊的整體輪廓，暗
褐色用來畫爪子和樹枝，黑色則描繪眼
睛和鼻子。黑色盡量畫得淺一些，如果
塗得太深，上色時容易混入其他顏色，
使整體色調變混濁。

3 身體上色

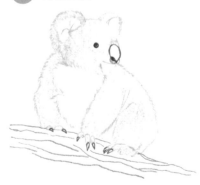

使用冷灰色，淺淺地塗滿
無尾熊的身體。

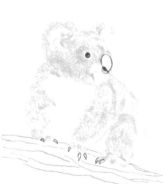

使用鴿灰色，畫出無尾熊的毛色。

小重點

下筆時不斷繞
圈圈，會更貼
近無尾熊的毛
皮質感！

④ 修飾細節

腹部和臀部附近疊上奶油色。
奶油色上方再用鴿灰色畫上毛
絨絨的紋路。

使用裝飾桃，在耳朵、
嘴巴的部分稍微點綴。

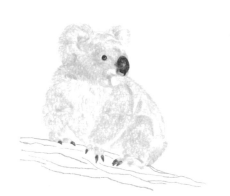

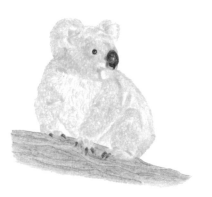

鼻子填滿黑色、爪子塗上暗褐色，
再使用鴿灰色調合整體色調。

使用蠟黃色塗滿樹枝，
無尾熊完成了！

提到「無尾熊」就會想到……

尤加利葉除了以無尾熊的主食而廣為人知，還能作為觀葉
植物，或是萃取精油應用在芳香療法上，可以說我們的日
常生活處處充滿尤加利葉。可是實際上，尤加利樹其實帶
有毒素※。

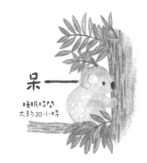

呆—

睡眠時間
大約20小時

※毒素入口後才會影響人體，外用無害。

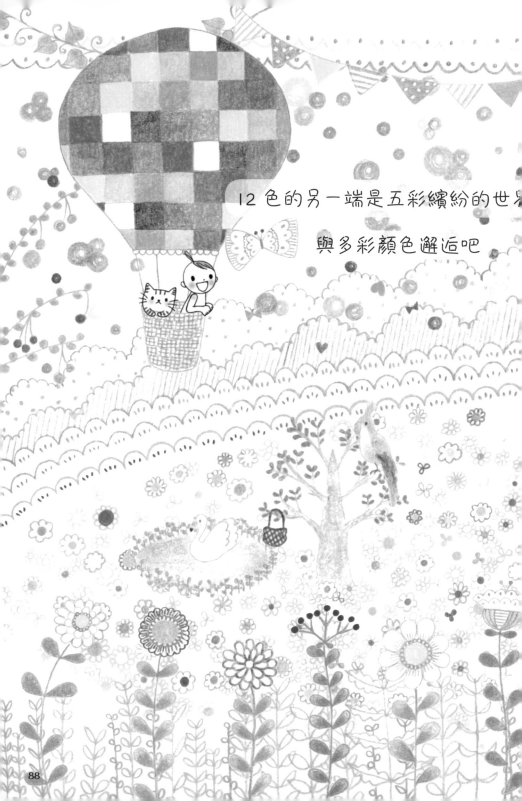

12 色的另一端是五彩繽紛的世界

與多彩顏色邂逅吧

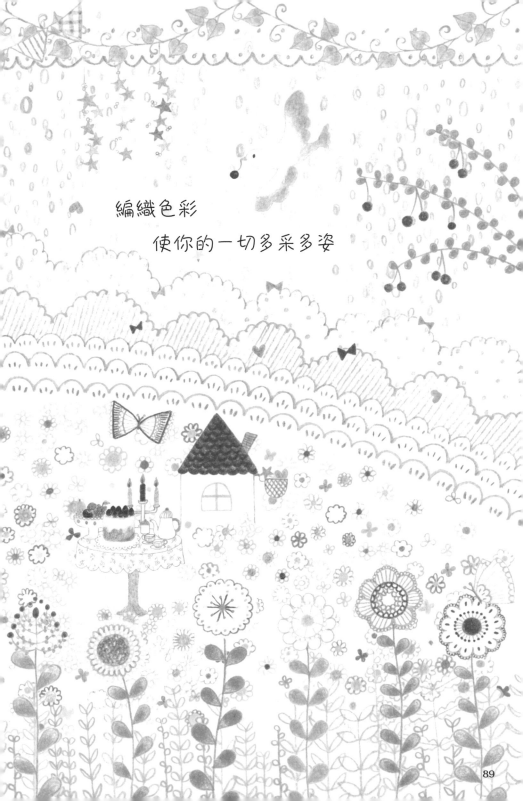

編織色彩
使你的一切多采多姿

☆ 效果獨特的顏色 ☆

第2章獨獨缺少了顏色特別的色鉛筆，
以下為各位讀者一一補充。

●金屬銀&淡金色

可以塗出金色和銀色的色鉛筆，可惜書
籍印刷無法呈現這兩種閃閃發亮的獨特
色澤，但是本書經常使用淡金色描繪輪
廓，用處可多了！

●螢光粉紅&螢光黃

這兩種螢光色彩的色澤非常美麗，雖然
同樣無法在印刷上呈現，效果卻是獨樹
一格。

●綜合色鉛筆

MIX COLOR PENCILS KOKUYO
這個品牌是在單枝鉛筆內填入數種顏色
的筆芯，隨手一畫，就能畫出美麗的漸
層色調，使用起來十分令人開心呢♪

chapter.3

食物、服裝、動物……
我們還要繼續畫更多、
更多的生活景物喔！

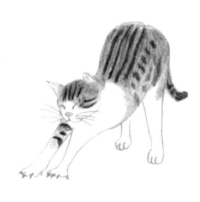

畫畫更多圖案

活用色鉛筆，彩繪生活周遭

本章將介紹更多的題材，

讓您從日常生活享受色鉛筆彩繪。

舉凡手冊、瓶罐標籤、信封裝飾、

穿搭筆記，以及常見的人物插圖。

不必完全模仿書中的例圖，

喜歡什麼顏色、喜歡什麼外形，

隨心所欲下筆就可以了。

關於紙張

色鉛筆適用於任何紙張。不過需要特別注意一點，

筆芯材質不同，過於光滑的紙張可能不容易著色。

建議選用圖畫紙類、表面有些粗糙的紙張。

這類紙張表面帶有些微凹凸，

非常好畫，容易著色，

還能流暢地畫出細細的線條。

如果想在插圖中凸顯明暗效果，

推薦使用魚紋紙，紙張凹凸起伏更大，

呈現效果也會更理想。

※ 本書收錄的插圖，皆使用日本月光莊的厚版素描本。

新手入門推薦
純白素描本！

也可以試試看
彩色印刷紙～

小便條紙
也能輕鬆畫～

配合色鉛筆顏色挑選彩色印刷紙，配色時
的樂趣也會隨之倍增。

吊牌、貼紙、
便利貼，
都能隨興下筆！

還有許多材料都能
利用色鉛筆作畫，
像是素色貼紙、空
白吊牌卡，盡情活
用這些素材唷！

食譜、文件夾加入插圖
每一天的家事時光也跟著愉快起來！

廚房用品插圖

動手畫畫看

【使用顏色】

鴿灰色

大量匙
小量匙

只用灰色畫出線條

只要畫得「像」
就OK囉～！

【使用顏色】
黑色

鑄鐵鍋

【使用顏色】
鴿灰色
紅色

量杯

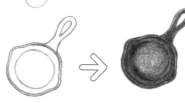

用灰色畫出輪廓　　　再用紅色畫上握把和量尺

番茄

【使用顏色】
紅色
暗綠色

 ➡ ➡

用紅色畫個不完整的心形　　用暗綠色畫上蒂頭

奇異果

【使用顏色】
亮棕土色
黃綠色
暗褐色

 ➡ ➡

用亮棕土色畫出果皮　　果肉填滿黃綠色　　最後用暗褐色
畫上種子

草莓

【使用顏色】
紅色
暗綠色
黃色

 ➡ ➡

用紅色畫輪廓　　以暗綠色畫上蒂頭　　用紅色收尾，
蒂頭附近混入
一點黃色

青花菜

【使用顏色】
暗綠色
黃綠色

 ➡ ➡

用暗綠色畫出
3個綠團　　以黃綠色畫出菜莖　　以繞圈方式在
各部位上色，
完成！

攪拌盆

【使用顏色】
金屬銀
冷灰色

 ➡

用銀色畫出輪廓　　隨興填滿灰色

灰色系的
色鉛筆
超好用！

砧板

【使用顏色】
赭黃色
焦赭色

 ➡

3章
畫畫更多圖案

95

 南瓜濃湯

若是比較不費工的食譜，不如將材料和步驟簡單畫成插圖，淺顯易懂又方便♪
只需要幾枝色鉛筆就能完成可愛的成品。

材料

南瓜　1/4

奶油　1大匙

牛奶　300cc

鹽巴　1/2小匙

鮮奶油　1大匙

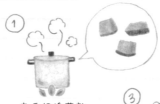

① 南瓜切塊蒸熟

② 切開硬皮與果肉

③ 奶油　牛奶

 果汁機攪拌均勻

④ 鹽　胡椒　鮮奶油
加入調味料調味

看見美味的食材、便利的雜貨，隨手記下來，也能成為每日購物的參考。

17:00左右的特價時段買到的豬里肌
500g 380yen
○△超市

收到一條新鮮玉米，品種名是「味來」☆
吃起來甜得不得了!!

F車站的月1市集有一攤在賣手工木製品，買了一個「味噌匙」。
2000yen 櫻桃木材質
價格貴了點，但感覺很好用，可以用得長長久久♪

插畫範例
3
標籤

運用色鉛筆，試著將
瓶罐或保鮮盒的標籤
畫得更可愛。

檸檬糖漿
2017.7.6
砂糖

草莓果醬
2017.3.3

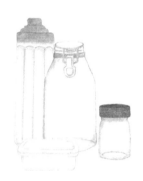

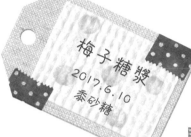

梅子糖漿
2017.6.10
黍砂糖

Pasta
1.6mm

Pasta
1.4mm

トマトソースの作り方
(材) トマト缶150g、オレガノ
オリーブオイル大さ、たまねぎ
1/8、ベーコン1枚、塩こしょう
① ② ③

今天要煮些
什麼呢？

重烘焙
特調

原創特調

插畫範例
4
索引標籤

依照蔬菜把食譜分門別類，
感覺很方便。
只要加上索引標籤就能減少
翻找時間，動手畫畫看吧。

Cooking
Recipe

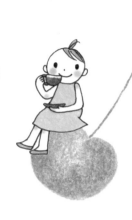
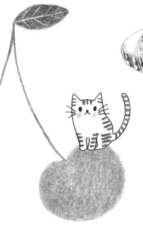

餐廳的美味簡餐、好友送的名店甜點

大多會拍照留念，完整記錄細節

可是一邊回想、一邊畫成圖

更能將回憶輕柔地藏入心底

美食插圖

 動手畫畫看

南瓜派

【使用顏色】

- 赭黃色
- 裝飾黃
- 西班牙橙
- 焦赭色

① 以赭黃色畫出輪廓

③ 外皮的焦色使用焦赭色

② 整塊派塗滿裝飾黃，再用西班牙橙疊上深色

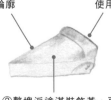

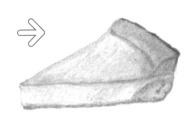

草莓鮮奶油蛋糕

【使用顏色】

- 裝飾黃
- 奶油色
- 焦赭色
- 蠟黃色
- 淡金色
- 紅、白色
- 裝飾桃

①鮮奶油的線條使用蠟黃色（米黃色）

②以裝飾黃和奶油色，沿著輪廓畫上奶油的陰影

③草莓使用淡金色畫好種子後，以白色描種子的邊緣，再以紅色填滿空隙

④以裝飾黃、奶油色、焦赭色畫出海綿蛋糕

⑤草莓的剖面使用紅色和裝飾桃

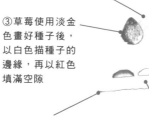

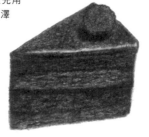

巧克力蛋糕

【使用顏色】

- 暗褐色
- 托斯卡尼紅
- 褐色、白色

③最上層的巧克力球，用暗褐色塗上濃濃的陰影

①依蛋糕分層，使用各個顏色描繪輪廓。可以先用白色畫出巧克力的光澤

②以暗褐色、托斯卡尼紅、褐色填滿各層，再疊上暗褐色，表現巧克力的深色

蛋包飯

【使用顏色】

- 黃色
- 西班牙橙
- 金屬銀
- 鴿灰色
- 褐色
- 暗褐色
- 暗綠色

②蛋包畫上黃色，以稍強的力道大致上色。接著在各處疊上西班牙橙色

④最後用暗綠色加上切碎的荷蘭芹

①用金屬銀畫出盤子的輪廓

③使用褐色畫出多明格拉斯醬的輪廓，同時上色。醬汁各處也要畫上暗褐色陰影

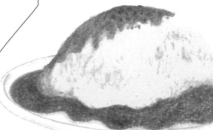

禮品多半外觀設計精美。看到令自己心動的禮物，就畫下來保存最美的記憶吧。

收到別人送的餅乾。
每個都裝飾得好漂亮，
簡直就像寶石！

餅乾的外盒也很美！
保留下來，想一想
可以拿來裝什麼呢？

膏狀水飴，看起來好像唇蜜！
送一支給4歲的姪女，
她應該會很開心吧！
還有外盒，看起來真時髦！

朋友送的慰勞點心，
是鴿子餅乾大人。
大家開始討論該從頭吃、
還是從尾巴吃，真熱鬧！

收到的日期、送禮的人
都要好好記下來喵～

開會時，有人請吃的
巧克力香蕉蛋糕。
巧克力的螺旋花紋真可愛。

包裝繽紛的棒棒糖，
在賣唇蜜糖的糖果店裡
找到的小玩意。

收到大阪土產，是肉包！
肉餡滿滿又多汁，
真好吃！

紀錄那些印象深刻的餐點。看到稀奇有趣的蔬菜，也可以先畫下來，
之後查到名字再補寫筆記。

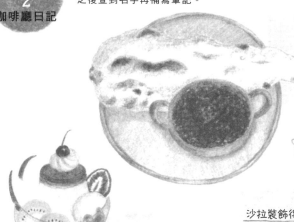

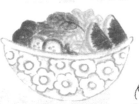

3/12 來 T 車站的咖哩店吃午餐♪
奶油雞肉咖哩 850yen
另外附沙拉和飲料。
烤餅好大，都跑到盤子外了！

沙拉裝飾得很漂亮，好好吃！
最近常看到這種蔬菜，顏色真美，
好像叫作紅心蘿蔔吧。

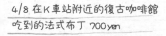

4/8 在 K 車站附近的復古咖啡館
吃到的法式布丁 700yen

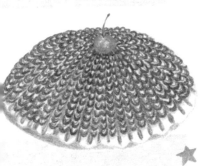

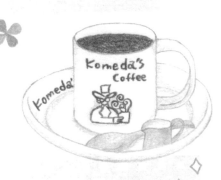

5/10 Y 站咖啡廳
在心愛的咖啡廳享受咖啡時光。
好喜歡這種設計簡潔的咖啡杯！

6/16 小時候念念不忘的美味
波士頓鮮奶油派！
蛋糕上的花紋根本是藝術品☆

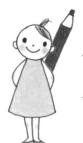

記得寫上店名、價格
還有品嚐的感想喔！

精緻的甜點
最能激發動筆欲望！

畫畫更多圖案 **3**

17

Diary

ToDoList

Schedule

note

每天的行程、事項
都畫成彩色插圖，令人幹勁UP！
讓各位自信滿滿地跨越任何逆境♪

行事曆插圖

動手畫畫看

表示喜歡的圖案

這些記號可以用
在任何地方～

旅行

102

天氣 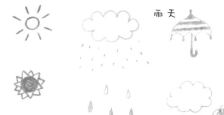 雨天 下雪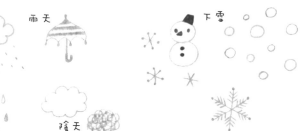

晴天 陰天

學習、工作 PC Study

通訊 Tel Tel Mail Mail Mail ///

這些全都是
簡單又好畫的
記號喔！

外食、飲料 LUNCH CaFe

外出 Shopping LiVE 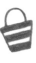 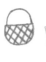 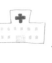 髮廊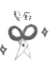

生日 PARTY

家務 曬棉被

運動 FIGHT! RUN

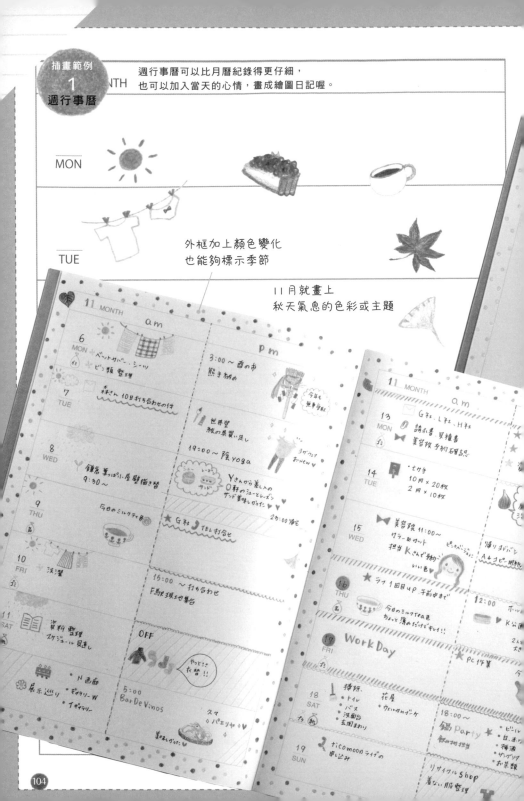

插畫範例 **1** 週行事曆

週行事曆可以比月曆紀錄得更仔細，
也可以加入當天的心情，畫成繪圖日記喔。

MON

TUE

外框加上顏色變化
也能夠標示季節

11月就畫上
秋天氣息的色彩或主題

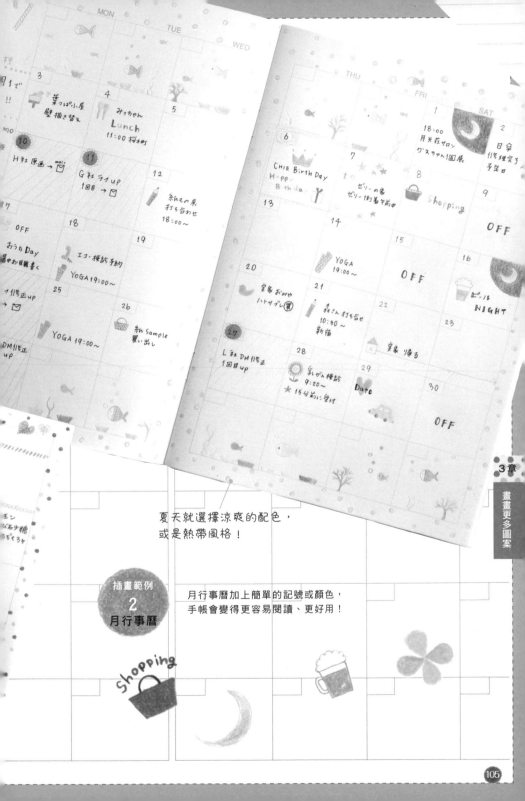

夏天就選擇涼爽的配色，
或是熱帶風格！

插畫範例
2
月行事曆

月行事曆加上簡單的記號或顏色，
手帳會變得更容易閱讀、更好用！

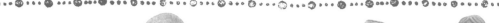

畫畫更多圖案 **4**

以身邊親友當插圖題材也很有趣
一邊畫、一邊找出外表特徵
或許能發現照片中無法表現的特色喔！

人物插圖

動手畫畫看

臉　畫個輪廓就是個白白淨淨的女孩子，塗上顏色就變得有朝氣！

橙色系輪廓　　褐色輪廓　　用同色系塗色　改一下輪廓顏色

如果要塗膚色，建議使用「桃色」和「淺桃色」疊色。

用桃色畫輪廓　以桃色塗上　　以淺桃色疊色
　　　　　　　淺淺底色

小重點

先畫上眼睛的話，
在臉部填色時容易
混進眼睛的顏色，
要特別注意！

| 臉型 | 臉的形狀各式各樣。學會圓臉以外的形狀，畫人物時就更加多變。 |

| 圓臉 | 方臉 | 倒三角臉 | 本壘板臉 | 橢圓臉 | 長方形臉 |

| 眼 鼻 | 在臉上加入眼睛和鼻子。 |

| 褐色眼睛 | 藍眼睛 | U形鼻 | 閉上眼睛 | 下睫毛 |

| 耳 | 大人的耳朵比鼻子高，小孩的耳朵比鼻子低。 |

我是
小孩臉！

我是
大人臉！

| 大人臉 | 小孩臉 |

| 嘴 | 嘴形和腮紅可以表現心情，想想該怎麼組合出表情也很有趣！ |

| 微笑 | 笑臉 | 一字嘴 | 嘟嘴 |

| 長雀斑 | 害羞抿嘴 | 小嘴微張 |

🖌 動手畫畫看

髮型 以土黃色～褐色系為基底,畫出各式各樣的髮型吧!

畫瀏海時,臉的上半部要塗得淺一點,以免頭髮不顯色喔!

同樣的臉換上不同髮型,感覺也會不一樣呢!

髮尾翹起　　妹妹頭　　綁辮子

紮馬尾

自然捲

短髮看起來活潑

長髮顯得沉穩

全身 畫人物的全身圖時,只要畫成二頭身,就會變成可愛的Q版造型喔!

二頭身

一頭身代表小朋友

換掉頭髮和衣就變成男孩

姿勢 最後再試著加入各種姿勢吧!

拜拜　　撐臉　　伸長腿　　趴著

插畫範例 **1** 表情貼

遊戲方法（人數限制：至少2人）
① 參考下圖，在紙上畫出4～5個部位。
② 隨機寫上號碼，不要讓對方看見。
　（記得用可擦筆寫上號碼）
③ 讓對方從臉開始，按照順序說出喜歡的號碼。
④ 畫完後，公布成品。
只要改改號碼，就可以輪替好幾次，畫出許多種有趣的臉～

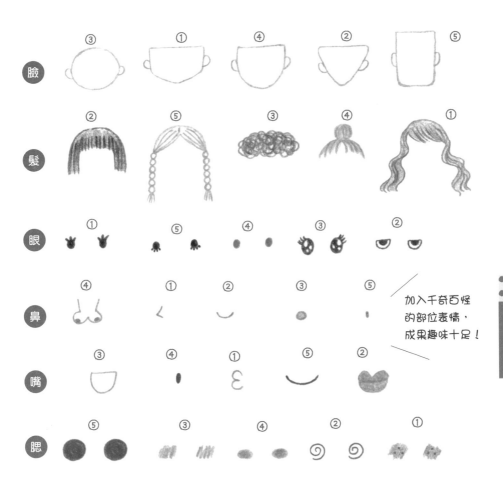

加入千奇百怪
的部位表情，
成果趣味十足！

嘖嘖！
變成這種臉了啦！

3章 畫畫更多圖案

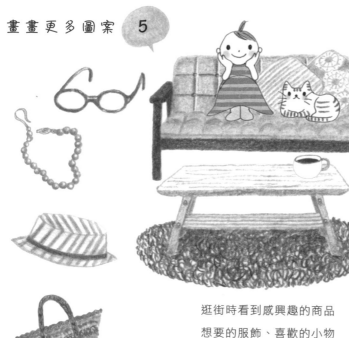

逛街時看到感興趣的商品
想要的服飾、喜歡的小物
通通畫成可愛的塗鴉,提升品味!

時尚雜貨插圖

動手畫畫看

雜貨 布置家裡的心愛雜貨。仔細觀察、動手描繪,想必會更加愛惜這些物品呢。

肯亞產的貓頭鷹木雕

【使用顏色】

奶油色

蠟黃色

暗褐色

亮棕土色

使用蠟黃色畫出輪廓,
並以奶油色和蠟黃色均
勻畫出底色

焦黑部分補上
暗褐色

使用亮棕土色和蠟黃
色塗出深色,塑造木
頭質感

簡單的兔子造型花瓶

使用冷灰色和鴿灰色，
畫出白色陶器的陰影。

【使用顏色】

冷灰色
鴿灰色

東洋手繪燈

燈藝工匠手工繪製
圖案，筆觸獨特，
色彩鮮艷！

【使用顏色】
（燈飾主體）
蠟黃色
鴿灰色

細細觀察圖案，謹慎
畫下每一筆。

服飾

毛線帽

仔細塗滿細密的
針眼孔，呈現毛
線質感。

【使用顏色】
奶油色
蠟黃色
亮棕土色

牛仔褲

可以使用靛青色，
用力來回塗色。

【使用顏色】

靛青色

白襯衫

使用灰色表現輪廓以及
陰影的深淺變化。

【使用顏色】
冷灰色
鴿灰色

飾品

赭黃色可以完美
再現黃金質感。

【使用顏色】
赭黃色
蠟黃色
奶油色

珍珠的輪廓可以使用蠟黃色，
亮部先以白色塗亮後疊上奶油
色，再以裝飾桃稍加點綴，就
能畫出珍珠的光輝。

包鞋

塗紅之前，可以
事先塗上白色，
表現鞋面光澤

【使用顏色】

紅色
洋紅色

逛街時找到的心儀物品、想要卻買不了的東西，不妨先畫成插圖加以記錄，就能適量控制物欲，減少浪費。

真的有效！

最喜歡的陶藝家所做的
花瓶作品。6000yen
禮服造型真美！

工藝家大受歡迎的
白樺胸針。
終於買到了!!
感覺很搭白色
女用襯衫呢！

訂製陽傘，18000yen起
客製化，可以自由選擇喜
歡的布料和手把。真想訂
做自己專屬的陽傘。

心愛的鳥形胸針。
戴著這個胸針出去，
總會帶來HAPPY呢☆

最愛的品牌GARDEN
花紋棉製半圓裙
9500yen
配色也好喜歡！

這雙運動鞋一上市就缺貨，
超級難買到。
雖然其他顏色還有貨，
但還是想要這個顏色!!

整理衣櫃裡的衣服，做個紀錄，便能隨時確認自己偏好的顏色或
類似款式，購買新衣時也能參考一番。

淺灰色毛衣　　　　高領紅色　　　　　　高領黑色

海軍藍
外套

蕾絲上衣

芥末黃圍巾

毛皮背心

藍色丹寧褲　　黑色緊身褲

喜歡的穿搭

炭灰色燈籠褲

蕾絲上衣配丹寧褲，不會顯得太浮誇，
很不錯！

煙燻粉紅百褶長裙　　運動鞋

藍色跟鞋

暗褐色長靴

路邊偶然一瞥的堅強小花
隨季節變換色彩的樹葉
雖然色鉛筆的色澤不如大自然美麗
拿起筆,畫下一小部分綠意,依然賞心悅目!

花・葉・昆蟲插圖

動手畫畫看

插畫風格　想像小小的花紋與各種配色,一筆一筆組合看看。

葉子

昆蟲

動手畫畫看

蝴蝶 & 花朵

真有這模樣的花朵，
不知道該有多美！

水滴蝴蝶

條紋蝴蝶

樹木

像是繪本裡
會出現的樹

香菇

五彩蘑菇
也好可愛♪

素描風格　細心觀察植物或攝影照片，畫出的成品會更加逼真。

出外素描時，先大致畫出大概的模樣，
像是輪廓、主要顏色。等回家之後再仔
細畫出細節，就可以畫得很漂亮囉。

畫上輪廓和
顏色就好！

＊紅花石蒜
紅色＆托斯卡尼紅
萊姆綠

＊細葉榕苔球
樹幹：蠟黃色＆亮棕土色
苔蘚：春天綠
暗綠色
橄欖綠

＊菊花
輪廓：淡金色
花：裝飾黃

家中的觀葉植物是絕佳的繪圖
題材，深入觀察、盡情地畫！

3章

畫畫更多圖案

插畫範例 1 裝飾線

把植物圖案連成一串，就會變成可愛的裝飾線，適合裝飾在任何地方。

插畫範例 2 觀察日記

以插圖記錄植物的成長過程，有種回歸童心的感覺呢！

番紅花觀察記

10/25
開始來挑戰水耕番紅花！冬季開花品種。預定2月開花。

球根好像洋蔥！

10/25
球根很快就長出根了！

12/10 球根好像冒芽了！

1/30
芽冒得越來越多了！
（有點噁心）

2/20 長出黃色的花蕾，感覺快開花了。

2/21 開花了！真開心！

根部越來越長。
水似乎只要維持在可以泡到根部前端的高度就好。

看到喜歡的植物就動手畫下來。時時惦記素描，平時就更容易察覺各種
微小的變化，增加許多生活中的小發現。

3/30 K公園。樹上結滿花
苞，感覺隨時會開花了！
再過不久就要盛開了吧。

庭院前的丹桂。
桂花香彷彿宣告
秋天來臨。

5/15
外出看到盛開的
藍花西番蓮。

10/17 散步時看到
不知名的果實，
配色好奇特!!

4/14
阿拉伯婆婆納

10/10
愛店的庭院裡長著小紅莓

4/14
家裡的多肉
小盆栽

各種表情、有趣的姿勢

從心愛的寵物到可愛的動物

通通畫成素描或插畫，為生活散播歡樂♪

動手畫畫看

插畫風格　稍微簡化特徵，畫出自己喜歡的動物或鳥兒吧。

企鵝

【使用顏色】
風信子藍
藍色、黃色、橙色

大象

【使用顏色】
鴿灰色
鴿灰色

刺蝟

【使用顏色】
淡金色
蠟黃色
粉玫瑰色

獅子

【使用顏色】
赭黃色
金菊黃
暗褐色

再簡化一點，挑戰只用輪廓表現不同的動物。

尾巴立起來是貓、
勾起來就是狗

貓咪

黑貓

改成垂耳
也很
可愛呢！

狗狗

狗狗

烏鴉

青鳥

天鵝

紅鶴

小鴨

公雞

🖊 動手畫畫看

素描風格　家中的寵物就是最好的模特兒！別錯過牠們任何可愛模樣，
一一素描下來吧！怕錯過有趣的姿勢，記得先拍照再畫喔。

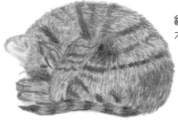

貓的斑紋也有點
不太一樣

這柔軟身段
真是藝術

【使用顏色】
黑色
蠟黃色
裝飾桃
淡金色

【使用顏色】
鴿灰色　　　　黑色
赭黃色　　　　蠟黃色
亮棕土色　　　裝飾桃
暗褐色

【使用顏色】
金菊黃
淡金色
焦赭色
暗褐色

粉嫩肉球，
好像櫻餅！

【使用顏色】
　　　　裝飾桃
黑色
鴿灰色
淡金色

眼睛的畫法
決定動物的表情呢！

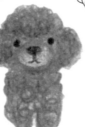

【使用顏色】

焦赭色
黑色

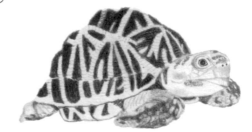

【使用顏色】
黑色
褐色
蠟黃色
奶油色
裝飾桃
桃色

【使用顏色】
暗褐色　　　蠟黃色
鴿灰色　　　奶油色
淡金色　　　金菊黃

白色動物

嘗試在牛皮紙這類深色紙張上作畫，顏色就以白色色鉛筆為主。
紙張本身帶有顏色，使用其他的顏色，或許能呈現意想不到的色調喔！

善用色塊！

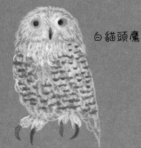

白貓頭鷹

白鴿

試著活用牛皮紙的底色

白熊

小白兔

上粉紅色時，記得用白色填滿空隙

綿羊

馬來貘

插畫範例
1
生肖

十二生肖的動物們，嘗試在賀年卡上畫個手繪動物吧！

3章

畫畫更多圖案

HAPPY NEW YEAR!!

彩繪動物數生肖，快樂過新年♪

121

從住家到汽車、商店到公園

拿起色鉛筆，創造自由城鎮真愉快～

建築・交通工具插圖

動手畫畫看 畫出寫實的建築物很費時，就以簡化的插畫風格畫畫看吧！

房子 房屋形狀百百種，屋頂顏色也是五花十色！

紅花紋屋頂　　　　帶紅門的房子　　又細又長的高塔

好多窗戶　　　　　　　蘑菇狀屋頂

交通工具

直升機

前往夢想國度的
火車到站喵～

火箭

帶有格紋的
時尚巴士

天藍色
汽車

BUS
STOP

輪胎有點歪歪的，也很可愛

TOWN OFFICE

moon HILL

FLOWER
ROAD

BLUE LAKE

3色熱氣球

高塔建築

稍微偏向寫實風格。

3章

畫畫更多圖案

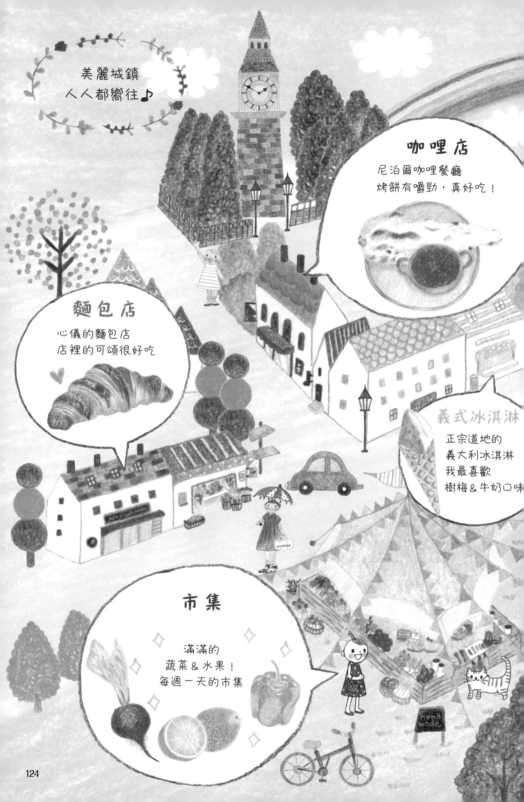

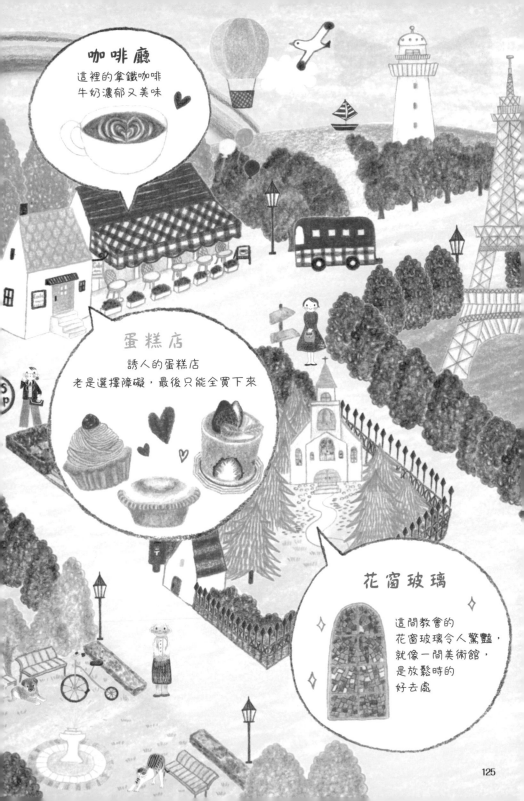

125

結　語

我為這本書插畫時，無論走到哪裡、做些什麼，
都十分在意周遭所見的每一種顏色，
反而意外拉長不少仔細觀察的時間。
平時看慣的招牌配色、隨興點的紅茶色澤，
重新發現那渾然天成的配色，總是令我感動不已……。

由於職業使然，我平時就經常把玩各種色彩。
但我在觀察的過程中，這些顏色再次變得新奇，
強烈感受到顏色擁有的力量、美麗，以及療癒感。
拿起色鉛筆作畫總需要花些時間，
各位每一天匆匆度過，想必不容易抽空全心投入色鉛筆的世界。
然而，色鉛筆其實非常貼近你我的生活，
它能帶領你前往至今從未察覺的美麗園地，
希望你能透過本書，感受色鉛筆的美好。

非常感謝森編輯給予我描繪本書的機會，
並且花費長達數個月的時間，和我一同分享許許多多的色彩。
包括森編輯在內，所有參與製作本書的工作人員，
以及賦予我靈感的大大小小題材，
謹在此為各位獻上一道彩虹，聊表謝意。

衷心希望各位讀者，
有機會與美妙的色彩一親芳澤……！

<div style="text-align: right">插畫家　ふじわらてるえ</div>

著者…ふじわらてるえ

自由插畫家。
活躍於多個領域，包括文具用品、賀卡插
圖、牙醫商標設計、甜點包裝與書籍插
畫，以及原創紙製雜貨設計等。
http://www.suzunarihappy.com

Staff

企劃編輯：mori
攝影：末松正義
設計：アダチヒロミ
　　　（アダチ・デザイン研究室）
影像：Pixaboy／photoAC
工作室：46スタジオ

色鉛筆的疊加魔法

出　　　　版／楓書坊文化出版社
地　　　　址／新北市板橋區信義路163巷3號10樓
郵 政 劃 撥／19907596　楓書坊文化出版社
網　　　　址／www.maplebook.com.tw
電　　　　話／02-2957-6096
傳　　　　真／02-2957-6435
著　　　者／ふじわらてるえ
翻　　　譯／梁詩莛
責 任 編 輯／江婉瑄
內 文 排 版／楊亞容
港 澳 經 銷／泛華發行代理有限公司
定　　　價／280元
出 版 日 期／2019年5月

國家圖書館出版品預行編目資料

色鉛筆的疊加魔法 / ふじわらてるえ作；
梁詩莛譯. -- 初版. -- 新北市：楓書坊文化,
2019.05　面；　公分

ISBN　978-986-377-469-3（平裝）

1. 鉛筆畫　2. 繪畫技法

948.2　　　　　　　　108003278